L'AIGLE
DES PYRÉNÉES,

MÉLODRAME EN TROIL ACTES.

L'AIGLE
DES PYRÉNÉES,

MÉLODRAME EN TROIS ACTES,

PAR MM. G. DE PIXERÉCOURT ET MÉLESVILLE ;

Représenté pour la première fois, sur le Théâtre de la Gaîté,
à Paris, le Jeudi 19 Février 1829.

PARIS,

BARBA, LIBRAIRE-ÉDITEUR DE PIÈCES DE THÉATRE,
PALAIS ROYAL, GALERIE DE CHARTRES.

—

1829.

Personnages.	Acteurs.
M. DUPONT, riche Propriétaire, et Maire de Prades	M. Marty.
Le Baron GUSTAVE, Colonel	M. Camiade.
ALBERT, jeune Avocat	M. Léopold.
DOUCET, Spéculateur, ridicule	M. Mercier.
SAINT-ALBIN, Chasseur déterminé	M. Joseph.
GROGNARD, vieux Grenadier manchot	M. Parent.
MICHEL, Montagnard	M. Duménis.
Le Président du Jury	M. Sallerin.
Un Juge d'instruction	M. Lequien.
Un Juré	M. Julien.
Un Huissier du Tribunal	M. Théodore.
NOÉMI, Fille aînée de M. Dupont	Melle. Adèle Dupuis.
ESTELLE, Sœur de Noémi, âgée de quinze ans, pensionnaire	Mad. Leménil.
BRIGITTE, Sœur de M. Dupont, Supérieure du Couvent	Mad. Bourgeois.
BERNADILLE, Femme de Michel	Mad. Adolphe.

Dix Jurés.
Basques et Catalans.
Chasseurs.
Peuple.

La scène est dans le Roussillon. Le premier et le deuxième acte, à Valmaya, au pied du Mont-Canigou ; et le troisième à Perpignan.

(L'action se passe en 1813.)

Vu au Ministère de l'Intérieur, conformément à la décision de Son Excellence, en date de ce jour.

Paris, le 6 février 1829.

Le Chef du bureau des Théâtres,

Coupart.

Imprimerie de David, Boulevart Poissonnière, n° 6.

L'AIGLE DES PYRÉNÉES,

MÉLODRAME EN TROIS ACTES.

Acte Premier.

(Le théâtre représente un salon octogone et peu profond. Les portes sont dans les deux angles du fond. A gauche, une porte vitrée qui conduit au jardin ; à droite, une porte qui conduit à la chambre de Noémi : en tout, quatre portes.)

SCÈNE PREMIÈRE.

(On entend, au lever du rideau, le bruit d'un tambour qui bat la marche accélérée. Il commence à droite, traverse le fond et se perd à gauche.)

ESTELLE, NOÉMI. (1)

ESTELLE *entre en courant par la porte du fond à gauche ; elle va ouvrir la porte vitrée.*

Qu'est-ce que cela? Viens donc voir, ma sœur; mais viens donc vîte. Tu n'es guère curieuse : on voit bien que tu n'habites pas le couvent. Vivent les pensionnaires pour tout voir, tout savoir... C'est si amusant!

NOÉMI, *regardant par la croisée.*
(Le bruit du tambour est très-éloigné.)

Ces pauvres soldats! ils sont presque tous infirmes.

(1) Les personnages sont placés au théâtre comme les acteurs en tête de chaque scène. Les indications de *droite* et de *gauche* sont censées prises du parterre.

ESTELLE.

Sans doute; ils reviennent de la guerre.

NOÉMI.

Comme ils marchent avec peine, comme ils paraissent fatigués! Si nous les faisions entrer pour leur offrir quelques secours?

ESTELLE.

Y penses-tu, Noémi? En l'absence de notre père, donner asile à des soldats!

NOÉMI.

Ne sont-ce pas des Français, des compatriotes? Ne viennent-ils pas d'exposer leurs jours pour nous défendre? Ne sont-ils pas souffrans, malheureux?

ESTELLE.

Je ne suis pas obligée.... Ah! voici ma victime.... Je vais la faire enrager.

SCÈNE II.

NOÉMI, ESTELLE, DOUCET.

(Doucet porte deux grands sacs de papier ficelés.)

ESTELLE.

Soyez le bien venu, Monsieur Doucet.

DOUCET, *avec un empressement ridicule.*

Salut, Mesdemoiselles. Monsieur votre père.... notre respectable maire, n'est pas encore arrivé?

ESTELLE.

Nous l'attendons aujourd'hui.

DOUCET.

Je le sais. C'est pour cela que je viens..... Je voulais être un des premiers à le saluer.

ESTELLE.

Mais, dites-moi donc, Monsieur Doucet.... vous qui êtes un homme d'esprit depuis votre voyage de Paris..... vous qui savez tout, pourriez-vous nous dire quel est le régiment qui vient de passer sous nos fenêtres?

DOUCET.

Permettez, charmante espiègle ; d'abord, ce n'est pas là un régiment; c'est tout simplement une petite colonne de soldats blessés qui reviennent de Russie.

NOÉMI, *avec empressement et intérêt.*

De Russie !

DOUCET.

Des glaces du Nord! oui, Mademoiselle. Il y faisait chaud ! J'en sais quelque chose..... moi qui lisais tous les bulletins. Faits prisonniers dans la fatale retraite de l'année dernière, ces soldats ont été rendus à la liberté après leur guérison, et ils retournent à Mont-Louis, où est le dépôt de leur régiment. Hé parbleu, c'est celui où servait M. Gustave.

NOÉMI.

Gustave !

ESTELLE.

Ce jeune officier si aimable, dont tu m'as tant parlé depuis deux ans?

NOÉMI, *baissant les yeux.*

Estelle !

DOUCET.

Ne vous en défendez pas, charmante Noémi... ne vous en défendez pas. C'était un fort joli garçon, aimable, brave, bien fait pour plaire assurément. Je me suis laissé dire dans le temps que la femme du Sous-Préfet ne le voyait pas d'un œil indifférent.

NOÉMI, *avec un dépit caché.*

Quelle idée !

ESTELLE.

C'est vrai, je l'ai entendu dire au parloir.

DOUCET.

Vous voyez! cela est arrivé jusqu'au couvent! après cela ce n'était peut-être pas vrai. On est si bavard, si médisant! La province.... c'est si petite ville! D'abord, ce qui me ferait croire que ça n'était pas.... c'est que je connais une autre personne... de ma connaissance intime... *(relevant sa cravate)* qui avait quelque raison de penser que Mad. la Sous-Préfète... hum!.. Du reste, ça ne fait aucun tort à M. Gustave, qui était un fort aimable jeune homme.

NOÉMI, *qui a paru souffrir beaucoup.*

Qui était, dites-vous.... Est-ce que vous penseriez?....

DOUCET, *secouant la tête.*

Ma foi, Mademoiselle, cette campagne a été si désastreuse, qu'il y a lieu de craindre que ceux qui n'ont pas rejoint leurs drapeaux ou leurs foyers...

ESTELLE.

Hé bien, Noémi, qu'as-tu donc? comme te voilà pâle!

NOÉMI, *troublée.*

Rien... rien. La vue de ces pauvres gens... le souvenir de nos malheurs... Permettez-moi de me retirer un moment.

ESTELLE.

Oui, va, le grand air te remettra. Veux-tu que je t'accompagne?

NOÉMI.

C'est inutile. Pardon, Monsieur. *(Elle sort à gauche.)*

SCÈNE III.

DOUCET, ESTELLE.

DOUCET.

Des vapeurs!... je connais ça... j'en ai vu beaucoup dans mon voyage à Paris.

ESTELLE.

Oui... chez les grandes dames.

DOUCET.

Chez les petites aussi..... ça gagne. L'industrie a fait tant de progrès! J'avais même inventé un spécifique....

ESTELLE.

Ah! vous inventez donc toujours, monsieur Doucet?

DOUCET.

Toujours. Plus que jamais, Mademoiselle. Les idées nouvelles... le progrès des lumières.... Je ne sors pas de là. Je veux, avant dix ans, que le département des Pyrénées-Orientales ne soit pas reconnaissable. Je le couvrirai de fabriques, d'ateliers; je l'enrichirai de procédés nouveaux; on ne pourra plus s'y reconnaître. J'en invente tous les jours.

ESTELLE.

Oui, mais on dit que vous avez le malheur d'inventer toujours ce que les autres ont trouvé depuis long-temps.

DOUCET.

Ce n'est pas ma faute, ils vont trop vîte.

ESTELLE, *riant*.

Ou vous allez trop lentement.

DOUCET.

Du tout; demandez à votre papa qui, comme Maire et Président de la Société d'Agriculture, est mon juge naturel, et qui m'honore de son amitié. J'ai manqué le sucre de betterave.... de six mois seulement. Eh bien, je me suis retourné. J'en ai fait avec des pommes de terre. Ils me l'ont encore soufflé. Mais cette fois je les tiens. Deux inventions auxquelles ils ne pensent pas... et que j'ai là... sous mon bras...

ESTELLE.

Deux inventions!... dans ces sacs de papier?

DOUCET.

Oui, Mademoiselle, deux inventions.

ESTELLE.

Qu'est-ce que c'est donc?

DOUCET.

Du sucre de lentilles et du café de pommes de pin.

ESTELLE, *riant*.

Ah! ah! ah!

DOUCET.

Je vous ferai goûter mon sucre et mon café.

ESTELLE.

Merci.

DOUCET.

Le café est délicieux, un peu amer; mais avec beaucoup de sucre!... Quand le papa sera arrivé demain, nous en prendrons tous à déjeûner.

ESTELLE, *faisant une révérence profonde*.

Je vous demande bien des pardons, Monsieur l'inventeur, mais je ne serai pas des vôtres. Les vacances sont finies; ma tante Brigitte, Supérieure du couvent, va venir me chercher; ainsi je ne goûterai ni votre café de pommes de pin, ni votre sucre de lentilles. (*Elle jette en l'air les deux sacs que lui présentait Doucet, et se sauve en riant, par la porte du fond à droite.*)

SCÈNE IV.

DOUCET, *seul, ramassant ses sacs*.

Petite folle... ça n'a pas plus de respect pour la science!... C'est étonnant comme en province on est arriéré! Les conceptions hardies les effrayent, le génie les étonne... Eh bien!

à Paris, je n'étonnais personne, on me regardait comme un homme très-ordinaire. Il y a tant de grands génies dans ce pays-là; on m'appréciait. Les femmes surtout me trouvaient très-amusant; dès que j'entrais dans un salon, elles se mettaient à rire tout de suite, avant que j'eusse dit un mot. Eh bien! ça me faisait plaisir. Vivent les femmes de Paris! elles sont charmantes!... Elles se mêlent de tout, savent tout, causent de tout, jugent tout, et le plus souvent sans avoir appris; mais d'inspiration... Elles ont un à-plomb, un instinct, un tact, une grâce, un goût pour la dépense! Oh! pour cela surtout, elles sont parfaites! Aussi, que j'aie obtenu seulement une demi-douzaine de brevets d'invention; que je fasse fortune et j'irai la manger dans la capitale; j'y prendrai une femme... ça sera bientôt fait.

(On frappe à la porte du fond, à droite.)

Entrez... (*Plus haut.*) Entrez.

SCÈNE V.

DOUCET, ALBERT.

DOUCET.

Ah! c'est notre jeune avocat, M. Albert.

ALBERT.

Je vous demande pardon; j'ai entendu parler et j'ai cru qu'il y avait compagnie au salon.

DOUCET.

Du tout, j'étais seul, comme vous voyez; il n'y a pas de mal, mon jeune ami. Sans doute vous venez, comme moi, pour saluer le maître de céans?

ALBERT.

Vous ne vous trompez pas.

DOUCET.

Mais, ce n'est pas comme moi, dans le seul intérêt du bien public. Vous voyez? (*Il montre ses sacs.*) Vous avez, dit-on, des vues personnelles..., des espérances...

ALBERT.

Que voulez-vous dire, M. Doucet?

DOUCET.

Allons, allons, mon cher Démosthènes, ne faites donc pas comme ça le mystérieux. Nous savons ce qui vous rend assidu dans cette maison... c'est un secret qui court tout le pays. Vous êtes amoureux.

ALBERT.

Monsieur...

DOUCET.

Vous êtes amoureux, vous dis-je; ce n'est pas moi que l'on trompe. Avant mon voyage de Paris, je ne dis pas... je croyais tout ce qu'on voulait. J'en conviens, j'étais un peu ridicule autrefois, mais mon voyage m'a perfectionné.

ALBERT.

C'est vrai.

DOUCET.

Pour en revenir, vous aimez la sensible Noémi. Vous avez raison; je vous approuve. Le papa Dupont est un brave homme, un riche propriétaire, considéré... un peu sévère, un peu rigide même... mais c'est égal. La jeune personne est très-bien... j'y avais pensé dans le temps pour moi.

ALBERT.

Ah!... vous aviez eu quelque idée?

DOUCET.

Comme ça..., très-légèrement..., dans les momens où je n'inventais pas. Mais je me suis aperçu que la sensible Noémi avait un caractère... un peu romanesque... un peu mélancolique... oui, ça cadrait mal avec ma vivacité, avec

ce feu roulant de saillies qui s'échappe sans cesse de mon esprit essentiellement créateur et brillant. Indépendamment, dis-je, de ce motif, il en est un autre qui méritait les réflexions d'un homme sage, et qui a singulièrement calmé mon effervescence.

ALBERT.

Ah!

DOUCET, *à demi-voix.*

Vous savez comme on est méchant en province? Il m'est revenu certains propos.

ALBERT.

Des propos... sur mademoiselle Noémi?

DOUCET.

Oh! moi, je n'y ai jamais cru personnellement; mais enfin... le capitaine Gustave.... vous savez.... un brun... à moustaches, qui venait souvent dans la maison... Madame Dupont l'aimait beaucoup.

ALBERT.

Tout le monde l'aimait. Moi-même j'avais conçu pour lui une affection profonde, et je m'estimerais heureux de lui en donner des preuves si jamais l'occasion m'en était offerte.

DOUCET.

De son côté, la sensible Noémi ne paraissait pas le voir sans intérêt.

ALBERT.

M. Doucet....

DOUCET.

Vous entendez bien, mon cher, que je dis cela comme je dirais autre chose. Vous savez ce que c'est que la province... A Paris, on n'y regarde pas de si près, on s'attache d'abord à la fortune...; mais en province, diable! c'est une autre affaire.

ALBERT.

Vous auriez dû comprendre déjà, Monsieur, combien

vos suppositions injurieuses me déplaisent. Oser concevoir le plus léger soupçon sur une demoiselle que j'estime, que j'aime, est une offense personnelle, et si je n'avais pitié...

DOUCET.

Oh! noble défenseur de la veuve et de l'orphelin! ne vous emportez pas. Qui songe à attaquer une réputation intacte ? cette demoiselle est irréprochable, je n'en doute pas..., pas un instant, pas le moins du monde. D'ailleurs, à l'époque dont il s'agit, madame sa mère vivait encore, elle ne quittait pas sa fille; et madame Dupont était d'une vertu exemplaire ; mais vous ne m'écoutez plus.... Vous me boudez? M. Dupont n'arrive pas..... J'ai une foule de visites à faire. Sans rancune, M. Albert. Je reviendrai. Nous nous reverrons. Je veux, pour présent de noces, vous offrir le premier pain de sucre de ma fabrique.

SCÈNE VI.

ALBERT, *seul.*

Ridicule personnage! Elever des doutes sur la pureté de Noémi, sur une femme dont le caractère angélique, les vertus douces et modestes, avaient commandé mon estime et mes respects, avant de faire naître mon amour. En l'épousant je suis certain d'assurer le bonheur de ma vie.... Mais depuis que je me suis déclaré, il m'a été impossible d'obtenir son aveu. J'ignore si elle partage mes sentimens ; sa froide réserve a toujours éludé une réponse décisive. Serait-il possible que son cœur ?.. Oh non, elle l'aurait confié à son père.

SCÈNE VII.

NOÉMI, ALBERT.

NOÉMI, *revenant du jardin.*

Cette promenade m'a fait du bien.

ALBERT *à part.*

La voilà !

NOÉMI.

Vous ici, monsieur Albert?... Mon père est encore absent. (*A part.*) J'attends Michel et sa femme... S'ils venaient pendant qu'il est là...

ALBERT.

Pardon, Mademoiselle, si mon impatience a devancé l'heure de son arrivée. Vous savez qu'en partant, il s'est proposé de prendre à Bayonne des informations sur ma famille, elles ne peuvent être que favorables à mes vues; et dans ce cas, il a promis qu'à son retour il prononcerait mon arrêt. C'est aujourd'hui que nous l'attendons, et je voudrais....

NOÉMI.

C'est donc bien sérieusement que vous songez au mariage ?

ALBERT.

Me feriez-vous l'injure de croire que je ne suis pas digne d'en connaître les douceurs ?

NOÉMI.

Non, je vous rends plus de justice. J'estime votre franchise, votre loyauté; je vous crois sensible, généreux. Quelques réflexions piquantes, qui vous sont échappées,

ont dû me faire croire qu'un lien aussi solennel était peut-être de nature à vous causer de l'effroi.

ALBERT.

C'est sans doute à cette fausse opinion que je dois la froideur avec laquelle vous me traitez. Il est vrai, l'exemple d'un monde frivole m'a long-temps éloigné d'un attachement sérieux; mais si les femmes, qui se sont offertes d'abord à mes regards, vous avaient ressemblé; si elles m'eussent présenté ce mélange heureux de grace et de naïveté, cette vertu sans orgueil, cette beauté sans coquetterie, cette inépuisable bonté, qui subjugue, qui entraîne tous les cœurs....

NOÉMI.

Monsieur Albert, je ne mérite pas ces éloges; mais enfin puique vous me voyez avec indulgence, puisque vous persistez dans votre projet d'union, je vous dois un aveu qui me me coûtera beaucoup. Le retour de mon père, l'impatience que vous me témoignez, l'estime que vous méritez, tout me fait un devoir de ne pas différer davantage.

ALBERT, *à part*.

Elle hésite... Elle rougit.

NOÉMI, *à part*.

Comment détruire ses espérances?

ALBERT.

Parlez, chère Noémi; si vous daignez enfin prononcer ce mot que j'attends, je suis le plus heureux des hommes.

NOÉMI.

Ce que je vais vous dire est pour vous seul, entendez-vous? pour vous seul! Mon père doit l'ignorer.

ALBERT, *à part*.

Que vais-je donc apprendre? (*Haut.*) Je vous promets... Parlez.

NOÉMI.

Je vous crois trop généreux pour abuser d'un secret confié à votre honneur....

ALBERT, à part.

Me serais-je trompé ?

ESTELLE, en dehors.

Noémi !...

NOÉMI.

On vient, c'est Estelle.

ALBERT.

Quel contretemps !

NOÉMI.

Silence ! Monsieur Albert, je vous parlerai.... vous saurez tout.

SCÈNE VIII.

NOÉMI, ESTELLE, ALBERT.

ESTELLE, arrive en courant.

Ma sœur ! ma sœur ! Oh ! qu'il est drôle... Si tu savais ! Vous direz que c'est Grognard, une vieille moustache.

NOÉMI.

De qui me parles-tu ?

ESTELLE.

D'un vieux soldat blessé, un original qui veut absolument te voir.

NOÉMI.

Moi ? (À part.) Un vieux soldat... Quel espoir !...

ESTELLE.

J'ai eu beau lui dire que des demoiselles ne recevaient point de visites en l'absence de leur père. C'est égal, a-t-il répété, dites que c'est Grognard, une vieille moustache... Il ne sort pas de là ! (Elle rit.)

ALBERT.

Si vous voulez, Mademoiselle, je vais l'éconduire?

NOÉMI, *vivement*.

Non, il est infirme, malheureux, il mérite des égards.

ALBERT.

Cependant...

NOÉMI, *à part*.

Si c'était...! (*haut.*) Dis qu'on le laisse entrer, ma sœur.

ESTELLE.

Le voilà; il n'a pas attendu la permission.

SCÈNE IX.

NOÉMI, ESTELLE, ALBERT, GROGNARD.

GROGNARD, *sur le seuil de la porte, à droite; il porte la main à son bonnet.*

Présent! me v'là zà mon poste.

ALBERT.

Il me semble, camarade, que vous auriez pu attendre...

GROGNARD.

Pardon, excuse, ma petite dame; gn'ia pas d'offense. J'obéis à la consigne.

ALBERT.

Permettez-moi de vous dire que vous n'êtes pas ici à l'armée, ni à la caserne, et que l'on n'entre pas ainsi chez des dames.

GROGNARD, *à part*.

Qu'est-ce que c'est donc que ce farceur-là? J'ai bien envie... (*Il se contient.*) (*Haut.*) Et moi je vous prie de croire qu'un vieux troupier ne se laisse pas enfoncer, gn'y a pas de doute. Mon colonel m'a donné z'un ordre, et je ne connais qu' ça.

ALBERT, *bas à Estelle.*

Cet homme a la tête dérangée.

GROGNARD.

Du tout, camarade, du tout. C'est vous qui allez avoir celui de vous déranger, parce que pourquoi mon colonel m'a dit des choses que je ne dois pas répéter devant z'un tiers, ni z'un quart. Par ainsi, demi-tour à droite; gn'y a pas d'offense.

ALBERT.

Savez-vous bien que ce ton-là...

GROGNARD.

Assez causé.

ESTELLE.

Cédez, monsieur Albert. N'allez pas vous exposer.... Seulement, demeurez dans la chambre voisine.

NOÉMI.

Nous vous appellerons, s'il est nécessaire.

ALBERT.

La prudence...

GROGNARD.

Qu'est-ce que vous chuchotez donc là, mes petites dames?... est-ce que vous auriez peur?... Voyez mes blessures, mes rides et ce ruban; tout cela vous répond que vous n'avez rien à craindre.

(Sur un signe de Noémi, Albert cède.)

ALBERT.

J'y consens.

(Il s'éloigne. Estelle le conduit jusqu'à la porte, et revient près de Grognard.)

GROGNARD, *à part.*

C'est ça... et d'un... il est bon enfant tout d' même... (*Haut.*) Pardon, excuse, la petite demoiselle.

ESTELLE.

Comment? est-ce que je ne puis pas rester avec ma sœur?

GROGNARD.

Pas pour le quart d'heure, ma petite poule; ma consigne est là.

ESTELLE.

Mais, Monsieur, il me semble...

NOÉMI.

Laisse-nous, Estelle. (*Bas.*) Mais ne t'éloigne pas trop.

ESTELLE.

Sois tranquille, je veillerai à la porte.

(Elle va rejoindre Albert.)

SCÈNE X.

GROGNARD, NOÉMI.

GROGNARD, *à part*.

Attention, Grognard, ne va pas faire de bêtises.

NOÉMI.

Nous voilà seuls, Monsieur. D'abord dites-moi de quelle part vous venez.

GROGNARD.

J'ai déjà eu celui de vous le dire : c'est de la part de mon colonel. Grognard, qu'il m'a dit, quand tu revoiras la France, si tant est que jamais tu y retournes, tu iras de ma part trouver mam'zelle Noémi Dupont, chez M. son père, à Prades, département des Pyrénées-Orientales; tu lui diras que tu m'as vu, et que je me porte bien. Si par hasard j'étais mort, d'ici qu'à ce temps-là, c'est égal, tu lui diras tout de même que je me porte bien; vu que je suis bien aise qu'elle me croie toujours en bonne santé.

NOÉMI.

Vous vous trompez, sans doute ; je ne connais pas de colonel.

GROGNARD.

Comment! vous ne connaissez pas le baron Gustave, colonel du 128° de ligne?

NOÉMI.

Gustave! Baron! Colonel! Celui qui était capitaine il y a deux ans, quand il partit de Mont-Louis?

GROGNARD.

Lui-même. J'en ai eu dix-sept, des capitaines, depuis ce temps-là... sans compter les inférieurs et les supérieurs. Le canon, la misère.... que voulez-vous? c'est not' métier, chacun son tour. Dieu pour tous. (*Il essuie une larme.*) Ne faites pas attention.

NOÉMI.

Y a-t-il long-temps que vous avez quitté le colonel?

GROGNARD.

Environ sept mois.

NOÉMI.

Sept mois!... Hélas! vous étiez donc bien loin?

GROGNARD.

En Sibérie, tout près du Caucase; quinze cents lieues d'ici.

NOÉMI.

Malheureux! et vous avez fait cet immense trajet....

GROGNARD.

A pied, en charrette, sur la paille, n'importe! On a du courage quand on revient dans ses foyers; et le courage, ça double les forces.

NOÉMI.

Et le colonel?

GROGNARD.

Pauvre diable! il était bien mal quand il m'a dit adieu.

NOÉMI.

Bien mal! Ah! dites-moi tout. Peut-être... il n'est plus?

GROGNARD.

Je n'en répondrais pas. Cependant, not' chirurgien avait bonne espérance. Ce n'est pas l'embarras, il a mis plus de deux heures à écrire la lettre que je vous apporte.

NOÉMI.

Vous m'apportez une lettre! Oh! donnez, donnez-la moi bien vîte.

GROGNARD.

Certainement. (*Aidé de Noémi, il ôte son sac et l'ouvre.*) Pardon, excuse, ma petite dame; j'avais peur de vous occasionner une révolution; le colonel m'avait bien recommandé la prudence. Si jamais vous le voyez, vous pourrez bien lui dire que je me suis joliment acquitté de sa commission. Qu'est-ce que j'en ai donc fait, de cette lettre?... Est-ce que je l'aurais laissée à Varsovie, dans mon vieil uniforme?

NOÉMI.

Oh mon Dieu!

GROGNARD.

Histoire de rire. Bon pour un conscrit! mais un vieux caporal décoré sur le champ de bataille est plus malin que ça. La voilà cette lettre, je l'avais serrée z'avec celles de ma particulière.

NOÉMI.

Je n'ose vous offrir...

GROGNARD.

Rien, que votre amitié, ma petite dame... Sauf votre respect, je vais rejoindre la colonne.

NOÉMI, *l'aidant à remettre son sac.*

Passez par le jardin, vous la rejoindrez plus tôt.

GROGNAD.

Ce n'est pas de refus, avec ça que je compte faire une

halte au couvent des hospitalières. Mon bras est plus douloureux que de coutume. (*à part*) Elle est gentille tout de même l'inclination du colonel, je donnerais volontiers quinze jours de paye pour danser à leur noce.

(Il sort par la porte-croisée, à gauche.)

NOÉMI.

Prenez l'allée à droite, vous traverserez la vigne, au bout du verger vous trouverez une petite porte qui donne sur la route.

GROGNARD, *de loin.*

Grand merci.

SCÈNE XI.

NOÉMI, *seule.*

(*Elle s'assied et baise à plusieurs reprises la lettre de Gustave, la presse sur son cœur et l'ouvre*). La première depuis près de deux ans! Aussi, que de larmes!.. (*Elle lit.*)

« Chère Noémi, tu connais nos désastres. Nous
« avons cessé d'être invincibles. Pour être digne de
« toi, pour obliger ton père à réaliser le projet d'union
« formé par notre excellente mère, j'ai bravé mille
« dangers, je voulais des honneurs, des titres ou la mort.
« J'ai reçu les premiers de la main même du chef... Quant
« à l'autre, je deviendrai sa proie, si l'amour n'opère un
« miracle en ma faveur. Selon toute apparence, quand tu
« recevras cet écrit, ton malheureux amant aura cessé
« d'exister... Hélas! pourquoi mon départ précipité ne
« m'a-t-il pas permis de te nommer mon épouse devant la
« loi? C'était un devoir, une dette sacrée pour un honnête
« homme. Si la mort me frappe en ces lointains climats,

« je veux du moins que cette lettre te serve de titre pour
« réclamer mon héritage... Je te le donne, il t'appartient
« comme à mon épouse légitime. Adieu, pense quelque-
« fois à celui... » (*Elle sanglotte*). Je ne puis achever...
Cher Gustave, qu'ai-je à faire de ces dons ? c'est toi, c'est
ta présence que je désire... Mais ton fils... Pour lui je
dois les accepter. Quels seraient ta douleur et tes regrets,
si tu savais que ce gage de ton amour, déshérité dès le
berceau, sans famille, sans nom, sera méconnu, rejeté du
monde!.. Oh! ma mère! ma mère! si du moins vous étiez
là pour me diriger, pour m'aider de votre expérience,
de vos conseils!.. Des conseils ? ah! je n'en dois recevoir
que de mon cœur. Epouse et mère, ma place est auprès de
Gustave. Il faut tout quitter, patrie, famille; oui, je par-
tirai. (*Elle sanglotte*).

SCÈNE XII.

NOÉMI, ESTELLE, BRIGITTE.

ESTELLE, *ouvrant brusquement la porte du fond à droite*
Oui, ma tante, elle est au salon.

NOÉMI, *vivement et à part.*
Quelqu'un ! (*Elle cache la lettre dans son sein, essuye ses
yeux, se lève et fait quelques pas au-devant de Brigitte.*

BRIGITTE, *en entrant.*
Bonjour, mon enfant, sais-tu qu'il y a trois grands jours
que je ne t'ai embrassée. (*Elle embrasse Noémi au front,
et la regarde fixement*). Qu'as-tu donc, Noémi ? Tu as
pleuré.

NOÉMI, *bas.*
Ma tante... (*Elle indique Estelle*).

BRIGITTE, *avec bonté et finesse.*

Bien... je comprends. Estelle, laisse-nous un moment. Je voudrais causer seule avec Noémi.

ESTELLE, *boudant.*

Oui, ma tante...(*A part*). On me traite toujours comme une petite fille. C'est humiliant. (*Haut*). Je reviendrai bientôt ?

BRIGITTE.

Nous t'appellerons.

ESTELLE, *revient sur ses pas.*

Ma tante, je ferai tout ce que vous voudrez.

BRIGITTE.

Je l'espère.

ESTELLE.

Mais c'est à une condition.

BRIGITTE.

Qu'est-ce que c'est, Mademoiselle, vous mettez des conditions à l'obéissance ?

ESTELLE.

Oh ! dites oui, ma tante, ça me fera grand plaisir... oui...hein ! oui ?

BRIGITTE.

Non, non, il faut que je sache auparavant. Je ne m'engage pas ainsi.

ESTELLE.

Je voudrais rester encore aujourd'hui à la maison, on dansera demain sur la pelouse pour fêter le retour de papa; je présiderai l'école d'enseignement mutuel, cela m'amusera beaucoup, je distribuerai les prix, vous m'enverrez chercher le soir... hein ? ma petite tante... voulez-vous ?

BRIGITTE, *l'embrassant.*

Enfant gâté, tu sais bien que je n'ai jamais le courage de te résister.

ESTELLE, *baisant les mains de Brigitte.*

Merci ! merci ! c'est toujours autant de gagné.

(Elle sort.)

SCÈNE XIII.

BRIGITTE, NOÉMI.

NOÉMI, *suit sa sœur et ferme la porte au verrou.*

Lisez, ma tante. *(Elle couvre sa figure avec ses mains, se laisse tomber sur un fauteuil et pleure amèrement.)*

BRIGITTE.

Hé mon Dieu ! qu'est-il donc arrivé ?... Tu me glaces d'effroi ! calme-toi, chère enfant ! tu vas te faire du mal. Qu'est-ce que c'est donc que cela ?

NOÉMI.

Lisez, ma tante... Lisez !...

BRIGITTE, *va s'asseoir sur une chaise à gauche et lit des yeux seulement jusqu'à la fin en élevant ses regards au ciel.*

Bonté divine ! qu'est-ce que j'apprends là ?

NOÉMI, *vient se jetter aux pieds de Brigitte.*

Oh ! ne me faites point de reproches, ma tante, je suis trop malheureuse.

BRIGITTE, *la relève et la fait asseoir près d'elle.*

Ce n'est pas mon intention, à Dieu ne plaise ! la religion me le défend. Mets-toi là... auprès de moi. Tant que ma pauvre sœur a vécu, je conçois que l'on n'ait pas cru devoir m'initier à ce mystère, mais depuis un an qu'elle nous a quittés pour aller dans un monde meilleur, pourquoi ne m'as tu pas jugée digne de recevoir tes confidences ? tu as du bien souffrir. Quoique retirée du monde, j'ai vu de loin ses écueils, et tu aurais puisé de sages conseils dans ma tendre et prévoyante amitié.

NOÉMI.

J'ai eu tort, sans doute; mais pardonnez-moi, je n'ai pas osé.

BRIGITTE.

Vraiment! ceci m'explique bien des choses; je comprends maintenant ton éloignement pour la ville, ton goût prononcé pour cette maison de campagne un peu isolée, et le but de tes longues promenades dans les montagnes. Je ne m'étonne plus de l'enthousiasme avec lequel ma sœur m'entretenait si souvent des qualités et du mérite du jeune Gustave : il paraît que tout le monde l'aimait; quand j'aurais voulu me choisir un neveu, je n'aurais pas mieux fait. Mais puisque cette alliance était sortable, pourquoi en avoir caché le projet à ton père?

NOÉMI.

Vous connaissez son caractère inflexible. Il m'adore, et a toujours craint qu'un militaire ne me rendît point heureuse : de là une injuste prévention que nous espérions surmonter avec le temps, lorsque Gustave, parvenu à un grade supérieur..; mais, hélas! s'il n'est plus..., que vais-je devenir?

BRIGITTE.

Ton cœur est pur, cher enfant, ta conscience exempte de reproches...

NOÉMI, *à part*.

Plût-au-ciel!

BRIGITTE.

Réfugie-toi dans le sein de la divinité, elle ne t'abandonnera pas.

NOÉMI.

Je dois partir, n'est-ce pas? aller rejoindre Gustave?

BRIGITTE.

Partir! le rejoindre!.... y songes-tu, mon enfant? Comment pourras-tu, seule, entreprendre un voyage aussi

pénible, aux extrémités de la terre, sous un ciel aussi rigoureux? Quel prétexte? que dira ton père? comment obtenir son consentement?

NOÉMI.

Vous avez raison. Hé bien! dût sa colère m'accabler, je lui dirai tout. Vous serez là, ma tante, vous m'aiderez dans ce terrible aveu.

BRIGITTE.

A la bonne heure. Cependant ne précipitons rien, ma fille.

NOÉMI

Mais Gustave! il se meurt, et loin de moi! (*Elle sanglotte.*)

BRIGITTE.

Allons, allons, du courage! (*Elle pleure aussi.*) Pauvre enfant!

NOÉMI.

Si vous voulez que j'en aie, donnez-moi donc l'exemple.

BRIGITTE.

C'est vrai.

NOÉMI.

Si vous saviez, ma tante, quel lien m'attache à Gustave.

BRIGITTE.

Aurais-tu quelque faute à te reprocher?

NOÉMI, *se cache la figure.*

Ah! ma tante.

BRIGITTE.

Ne cherche point à me dérober ta rougeur, mon enfant; elle fait ton éloge. Parle, dis-moi tout; regarde-moi tout-à-fait comme ta mère; j'en ai la tendresse et le dévouement. Parle, chère enfant, ne me cache rien.

ESTELLE, *en dehors, et frappant à coups redoublés à la porte du fond.*

Noémi! Ma tante! venez, venez, voici papa. Je viens de voir sa voiture, il descend la montagne, et sera ici dans un quart d'heure.

BRIGITTE.

Suffit, nous y allons.

NOÉMI.

Dispensez-moi de vous suivre, ma tante, et faites en sorte d'arrêter mon père à la ferme; cela me laissera le temps de me remettre.

BRIGITTE.

Oui, mon enfant, sois tranquille. Embrasse-moi, et compte à tout jamais sur le cœur de ta meilleure amie.

ESTELLE, *frappant toujours.*

Mais venez donc.

BRIGITTE.

On y va, petite fille, on y va. (*A Noémi, en allant ouvrir la porte*) Je reviendrai demain ou après; nous reprendrons cette conversation.

NOÉMI.

Oui, ma tante.

SCÈNE XIV.

NOÉMI, BRIGITTE, ESTELLE.

ESTELLE.

Hé bien! tu ne viens pas, Noémi?

BRIGITTE.

Elle viendra tout-à-l'heure.

ESTELLE.

C'est montrer peu d'empressement, ma sœur.

BRIGITTE.

Voyez un peu cette petite fille, qui en remontre à son aînée; j'aime beaucoup cela. Allez, allez, Mam'zelle j'ordonne.

(Elle sort et emmène Estelle.)

SCÈNE XV.

MICHEL, NOÉMI, BERNADILLE.

NOÉMI, *au fond, en regardant sa tante et sa sœur qui s'éloignent.*

Mon Dieu! donne-moi la force...

(Elle revient en scène.)

MICHEL, *ouvrant la porte vitrée.*

On peut-y entrer?

NOÉMI, *effrayée.*

C'est toi, Michel?... Il ne fallait pas venir avant d'avoir reçu ma réponse.

MICHEL, *toujours sur le seuil de la porte, la main à son chapeau.*

Pardon, excuse, Mam'zelle. J' vous avions fait dire que j' désirions vous voir tout d' suite.

NOÉMI.

Eh bien! oui; mais en ce moment mon père arrive.

MICHEL.

J'ons ben pensé qu' ça vous contrarierait; mais j'ons pas pu faire autrement : gn'y a pas moyen de retarder. Par bonheur encore qu' j'ons trouvé la porte du verger ouverte; ça nous a abrégé tout plein, et pis ça fait que j' n'ons été vus d' personne dans l' village.

NOÉMI.

Quel motif si pressant?... Mon fils serait-il malade?

MICHEL.

Non, Dieu merci! la pauvre petite créature se porte comme un charme. Au moment où c' que j' vous parle, not' femme le dépose dans vot' chambre.

(Il montre la porte de droite par laquelle Bernadille vient en scène.)

NOÉMI.

Dans ma chambre? Quelle imprudence! Mais qu'est-il donc arrivé? vous me faites trembler.

MICHEL.

Faut être juste, y gnia d'quoi. Je venons donc, Mam'zelle..

BERNADILLE.

Paix, laisse-moi conter ça à mam'zelle. Ce n'est pas l'embarras... je n' sais comment m'y prendre. C'est qu'on est venu... on nous a dit...

MICHEL.

Et ça n'laisse pas que d' faire peur, voyez-vous.

BERNADILLE.

Mais tais-toi, tu n'expliques pas ben.

MICHEL.

Ni toi non plus.

NOÉMI, *dans la plus grande anxiété.*
Vous me faites mourir.

BERNADILLE.

(Pendant son récit, elle regarde tour-à-tour Noémi et Michel.)
V'là qu'm'y v'là, Mam'zelle.

MICHEL.

Hier, pendant que j'raccommodions mon filet...

BERNADILLE.

Et que j' taillais la soupe, il est venu cheux nous un homme...

MICHEL.

Non, un monsieur.

BERNADILLE.

C'est la même chose. J' crois ben que j' le connais.

MICHEL.

Et moi aussi.

BERNADILLE.

Quoiqu'çà je n'me souviens plus d'son nom.

MICHEL.

Ni moi non plus.

NOÉMI.

Ayez pitié de mon tourment.

BERNADILLE.

Dam! j'faisons d'mon mieux, Mam'zelle. Tant y a qu' ct' homme, c'est comm' qui dirait un faiseux d'projets.

NOÉMI.

M. Doucet.... peut-être ?

MICHEL.

C'est ça, M. Doucet. J' te l'disais ben.

BERNADILLE.

Tu m'impatientes! Juste, Doucet... bête et bavard.

NOÉMI.

J'ai tout à craindre de lui.

BERNADILLE.

Tant y a qu'il est venu hier cheux nous avec not'propiétaire.

NOÉMI.

Pourquoi faire ?

BERNADILLE.

Attendez donc... comment qu'il appelle ça ? une manifacture de pomme de sucre.

MICHEL.

Oui, ma femme, de sucre!

BERNADILLE.

Et il est question d'nous donner congé drès aujourd'hui.

MICHEL.

Pas plus tard.

BERNADILLE.

Ça s'rait bien disgracieux tout d'même; mais c'n'est pas seulement ça qui nous a bouleversés.

MICHEL.

Y gn'y a ben autre chose encore.

BERNADILLE.

En allant et venant dans not'chaumière, qui n'est pas trop grande, comme vous savez....

MICHEL.

J'n'ons qu'une chambre.

BERNADILLE.

Il s'est arrêté auprès du berceau d'vot'fieu.

NOÉMI.

Oh mon Dieu!

BERNADILLE.

Il a soulevé le rideau. J'ons eu beau l'y dire qu'y dormait, et qu'y n'fallait pas l'reveiller, il a regardé tout d'même. V'là un bel enfant, qu'y s'est mis à dire.

MICHEL.

C'est vrai qu'il est beau.

BERNADILLE.

A qui donc qu'il est c't'enfant?

MICHEL.

Qu'y s'est mis à dire.

NOÉMI.

Je suis perdue!...

BERNADILLE.

J'aurions ben répondu qu' c'était not' fieu...

MICHEL.

Mais l'propiétaire était là....

BERNADILLE.

Et il sait ben que j'n'en avons plus. Dam! j'ons rougi tous les deux. J'ons dit comme ça, en baissant les yeux, qu' c'était not' neveu.

MICHEL.

Mais quand on n'a pas l'habitude d'mentir...

BERNADILLE.

Ça partrouble tout plein.

MICHEL.

Y n'a pas eu l'air de nous croire.

BERNADILLE.

Y s'est en allé en ricanant, et en disant qu'y faudrait ben qu'ça s'découvre.

MICHEL.

Et qu'il en parlerait au maire de Prades.

NOÉMI.

A mon père!

BERNADILLE.

Pour lors, j'ons tenu conseil.

MICHEL.

A nous deux, s'entend.

BERNADILLE.

Enfin finale, j'ons pensé qu'y fallait vous rapporter vot' fieu, pour à c'te fin qu' vous l'mettiez en lieu sûr.

MICHEL.

Car il est sûr et certain....

BERNADILLE.

Qu'y n'est pas en sûreté cheux nous; et v'là.

NOÉMI.

Quel parti prendre? Si vous saviez tout ce qui m'accable à-la-fois! Cher enfant!... oui, je dois te cacher à tous les yeux.... Mais à qui le confier? comment dérober à mon père la connaissance de ce fatal secret? Oh! je n'ai plus de force pour tant de malheurs!

VOIX *en dehors, à droite.*

Vive M. Dupont !

NOÉMI.

Oh ! mon dieu !... et mon fils, qui est là.... dans ma chambre !... Emportez-le.

UN PAYSAN *en dehors, à gauche.*

Vive M. Dupont !

MICHEL, *qui allait sortir.*

Impossible ; v'là l'jardinier.

NOÉMI.

Tout est perdu !

(*Elle va fermer la porte de sa chambre, dont elle retire la clé.*)

BERNADILLE.

Pauvre petite femme ! elle me fend le cœur.

NÉOMI.

Partez vîte, vîte ! que l'on ne vous voie pas. (*Ils sortent par le jardin.*) O mon Dieu ! je me soutiens à peine.

SCÈNE XVI.

ESTELLE, BRIGITTE, NOÉMI, M. DUPONT, ALBERT, DOUCET.

M. DUPONT, *serrant Noémi dans ses bras.*

Chère Noémi ! en ne te voyant pas avec Estelle, je craignais que ta santé... Je ne me trompais pas.... tu parais souffrante.

NOÉMI.

Il est vrai, mon père ; mais votre présence me rendra tous les biens à la fois.

BRIGITTE.

Votre voyage a été heureux, mon frère ?

M. DUPONT.

Oui. On m'avait effrayé légèrement sur ce banquier de Bordeaux, chez lequel j'ai placé la plus grande partie de mes fonds. Ses affaires sont dans le meilleur état.

BRIGITTE.

Tant mieux.

M. DUPONT.

C'est vous, monsieur Doucet, qui m'avez donné cette alerte.

DOUCET.

Pardonnez à mon zèle, j'avais cru vous rendre un bon office.

M. DUPONT.

Vous m'aviez dit aussi que mes troupeaux de mérinos étaient atteints d'une maladie contagieuse. Vous en paraissiez tellement certain, que je suis accouru en Catalogne; heureusement je les ai trouvés en parfaite santé.

DOUCET.

L'amitié s'alarme aisément.

ESTELLE.

Est-ce votre amité pour les mérinos ou pour papa?

DOUCET.

Ah! Mademoiselle!... vous m'avez juré une guerre... à mort.

M. DUPONT.

Quant à vous, mon cher Albert, je ne puis trop vous féliciter de tout ce l'on m'a dit d'avantageux sur votre compte à Bayonne. Je me réjouirais de ce long voyage...

DOUCET.

Mais pas trop long.

ESTELLE.

C'est poli.

DOUCET.

Je veux dire que l'absence de monsieur votre père n'a pas été trop longue, eu égard au chemin qu'il a parcouru. Traitez-moi, je vous prie, avec plus d'indulgence.

M. DUPONT.

Allons, Estelle, tu abuses... Je disais donc, mon cher Albert, que je n'avais qu'à me louer de mon voyage, puisqu'il m'a offert l'assurance de tous vos mérites. En père qui compte pour rien la fortune, quand il s'agit du bonheur de ses enfans, je ne devais pas céder aveuglément à l'estime que vous m'avez inspirée, mais je suis satisfait des informations que j'ai prises; le résultat en est tout-à-fait honorable, et je pense que maintenant vos désirs n'éprouveront plus d'obstacles. Chemin faisant, j'ai rencontré mon notaire; je suis convenu de tout avec lui. Si Noémi y consent, nous pourrions signer votre contrat de mariage demain.

NOÉMI, à part.

Demain! juste ciel!

BRIGITTE, bas.

Ne te tourmente pas.

M. DUPONT.

Demain est un grand jour pour le canton. Nous avons l'assemblée des électeurs pour la nomination d'un député.

DOUCET.

Tous les partis seront en présence.

M. DUPONT.

Vous vous trompez, M. Doucet, il ne peut plus y en avoir, il n'y a vraiment plus qu'un parti en France, celui des amis du bien. Tout le monde veut la paix, le règne des lois, le respect des personnes et des propriétés. Il n'est permis qu'aux méchans de n'être pas de ce parti-là.

DOUCET.

C'est égal, je cabale pour vous, M. Dupont. C'est convenu. C'est dans cette intention que je distribue des douceurs à toute l'assemblée.

ESTELLE.

Quelles douceurs !

M. DUPONT.

Gardez-vous en bien, ce serait me rendre et à l'Etat un très-mauvais service. Les suffrages doivent se porter sur le Président du tribunal. C'est un homme intègre, impartial, énergique, ami des lois et de la vérité ; il tiendra dans la Chambre une place distinguée. Quant à moi, suffisamment honoré de la confiance de mes concitoyens, nommé maire de la ville de Prades, je n'étends point mon ambition au-delà de mon petit arrondissement. Si j'y puis être utile, si je puis rendre heureux mes administrés, je croirai avoir rempli ma tâche dans la société, c'est là que se bornent mes vœux. (*A Albert*). A propos de mes administrés, mon ami, vous aurez à me rendre compte de ce qui s'est passé pendant mon absence.

DOUCET.

En général, on pense très-bien dans notre département.

BRIGITTE.

Adieu, mon frère, je viendrai vous voir demain.

M. DUPONT.

Sans adieu, ma sœur.

ESTELLE.

Adieu, ma tante.

(Brigitte sort, après avoir embrassé ses nièces. Noémi suit sa tante, et va sortir avec elle, mais elle revient avec effroi en voyant son père s'avancer vers la chambre de droite.)

SCÈNE XVII.

DOUCET, ESTELLE, ALBERT, NOÉMI, DUPONT.

M. DUPONT, à *Albert*.

Si vous voulez, Albert, nous entrerons dans ma bibliothèque; nous y serons plus tranquilles. (*Il veut ouvrir la porte*). Noémi, la clef de ta chambre pour passer dans la bibliothèque.

NOÉMI, *bas*.

Je vous demande pardon, mon père.... mais dans ce moment, ma chambre... Si vous étiez seul à la bonne heure.

M. DUPONT.

J'entends... un peu de désordre, n'est-ce pas? Cette petite coquetterie est bien permise. Venez, Albert, c'était de la paresse de ma part, nous monterons dans mon cabinet. (*A Estelle*). Estelle, fais ouvrir.

ESTELLE.

Oui, papa. (*Elle sort. Noémi entre furtivement dans sa chambre.*

(Le jour baisse.)

ALBERT.

Au surplus, je n'aurai rien que de satisfaisant à vous annoncer; grâce aux sages réglemens que vous avez établis et à la vénération profonde que vos administrés ont pour vous, l'ordre le plus parfait a régné pendant votre absence.

DOUCET.

C'est vrai. Pas le plus petit crime.

ALBERT.

Pas le moindre délit.

M. DUPONT.

Il n'en est pas ainsi dans la partie de l'Espagne que je viens de parcourir; les crimes s'y multiplient d'une manière effrayante, surtout les infanticides.

(Il regarde si ses filles sont hors du salon.)

DOUCET.

C'est une horreur !

M. DUPONT.

A Urgel, où je suis passé hier, on n'en comptait pas moins de quatre dont on n'avait pu découvrir les auteurs. Oh ! que ces mères dénaturées se gardent bien de chercher un asile dans nos paisibles hameaux ! Si je les découvrais, je jure d'en faire un exemple terrible. Je le sens, à la seule idée de ce crime épouvantable dont nos pères ignoraient même le nom, pour la première fois, la pitié se tairait dans mon cœur.

ALBERT.

Hélas ! la crainte de l'opinion, ce frein si puissant sur les âmes nobles, peut conduire une femme bien élevée plus loin qu'elle ne devrait. On veut cacher les suites d'une faiblesse, on veut sauver l'honneur d'une famille...

M. DUPONT.

Rien ne peut excuser un tel forfait.

ESTELLE, *rentre portant des bougies.*

Quand tu voudras, Papa.

M. DUPONT.

(*Il se retourne*). Merci, mon enfant. Venez, Messieurs.

(Ils sortent tous par la porte du fond, à droite.)

SCÈNE XVIII.

NOÉMI, *seule. Elle sort de sa chambre.*

Quel supplice, grand Dieu ! j'ai cru que je n'aurai pas

la force de le supporter. Que devenir ? que faire ? quel parti prendre ? Un miracle seul peut me sauver des dangers qui m'environnent. Comment éviter demain la signature de ce contrat? sous quel prétexte? que dire? Ah! la fuite seule... Et ce cher enfant! je ne puis le garder ici. Qui sait à quels excès se porterait mon père à la seule idée de son déshonneur ! (*Elle tombe à genoux*). Mon Dieu !.. éclaire-moi... dirige ma faiblesse... inspire à une mère bien malheureuse les moyens de conserver cette innocente créature... (*Elle prie un moment en silence*). Oui, c'est à toi seule, ma bonne et respectable tante, que je puis léguer ce dépôt précieux. Dans tes bras il sera caché à tous les regards et surtout à ceux de mon père ; il sera en sûreté. Plus d'une fois déjà cette maison hospitalière a recueilli de malheureux orphelins... Hélas! j'étais loin de penser qu'un jour je n'aurais pas d'autre ressource. Je suis assurée du moins de le retrouver là... si je reviens. Si je succombe, ma tante lui tiendra lieu de la mère qu'il aura perdue. L'approche de la nuit me favorise... Je n'ai qu'un instant pour accomplir ce dessein. . Courage, pauvre mère! courage! sauve ton fils. (*Elle entre dans sa chambre en chancelant*).

(Le théâtre change et représente un site sauvage, au pied des Pyrénées, une vallée profonde, entourée de montagnes dominées par le Canigou. A gauche, au deuxième plan, la porte d'une vieille abbaye. Le milieu de la vallée est rempli par un lac dans lequel le Tet prend sa source. Il fait clair de lune.)

SCÈNE XIX.

GROGNARD, UNE SŒUR HOSPITALIÈRE.

GROGNARD.

(Il est assis sur un banc ; son sac est près de lui. Une sœur hospitalière, à genoux devant lui, panse son bras gauche.)

Que voulez-vous, ma petite mère, c'est notre état d'être

dépareillé. Mais l'diable, ce n'est pas comme un régiment, quand il manque quelque chose, il n'y a plus moyen de se remettre au grand complet. Mais c'est égal :

Air *de Roger Bon-Tems* (d'Amédée Beauplan).

>Chanter sous la mitraille,
>N'jamais r'culer d'un pas,
>Laisser à la bataille
>Un' jambe, un œil, un bras ;
>De la mort, qu'il méprise,
>Chaqu' jour braver les traits,
>N's'en porter qu' mieux après....
>Et gai ! c'est la devise
>Du vieux soldat français !

>S'battre, dans l'espérance
>D'la croix ou d'un boulet,
>Oublier une offense,
>Mais jamais un bienfait ;
>Combattre avec franchise,
>Serrer son enn'mi d'près ;
>Lui tendr' la main après....
>Et gai ! c'est la devise
>Du vrai soldat français !

(Une sœur lui apporte un bouillon.)

Merci, ma petite sœur... Qu'est-ce que c'est que ça ? du pot au feu ?... J'aimerais mieux deux ou trois petits verres, si ça vous est égal ; quand même ils seraient grands, ça n'en vaudrait que mieux. Je sais bien que c'n'est pas l'ordonnance, mais ça n'me donnera pas de forces et il m'en faut pour arriver à Mont-Louis. Je compte marcher toute la nuit, il fait un temps superbe. Vous ne voulez pas, ma petite mère ? c'est juste. Il ne faut pas manquer à la consigne..... Hé bien! qu'y a pas d'offense, j'en trouverai dans ma gourde, et allez donc ! (*Il prend sa gourde*). On ne peut pas vous en offrir ?.... (*Les sœurs refusent. Il boit*). Bon soir... bonne nuit, mes chères

sœurs... en vous remerciant. (*Elles rentrent et ferment la porte*). Je suis bête ! j'ai oublié de leur demander encore un petit service. Comment diable remettre mon sac ? (*Il a le bras en écharpe.*) Ma foi, tant pis, je vas sonner.

<div align="center">VOIX, *en dehors.*</div>

Hé ! Saint-Albin, ne va donc pas si vite !

<div align="center">GROGNARD, *se levant.*</div>

Quelqu'un vient de ce côté. Oui, j'entends des voix d'hommes ; ils suivent le même sentier que moi. Faut que je les prie de m'aider. Dites donc, hé ! camarades !

SCÈNE XX.

GROGNARD, St.-ALBIN, Chasseurs.

<div align="center">GROGNARD.</div>

Un petit coup de main, s'il vous plaît, M. Saint-Albin. (*St.-Albin s'avance et l'aide à passer son sac.*) Grand merci. Où allez-vous comme ça ?

<div align="center">ST.-ALBIN.</div>

Nous sommes à la poursuite d'un grand aigle qui a été vu ce matin par des bûcherons. Son nid est, dit-on, dans une roche là-bas, de l'autre côté du Canigou, près d'une vieille citerne.

<div align="center">GROGNARD.</div>

Je vois cela d'ici. J'ai été pendant sept ans en garnison à Mont-Louis ; vous comprenez que je connais les environs par cœur. Savez-vous le chemin ?

<div align="center">ST.-ALBIN.</div>

Pas trop.

<div align="center">GROGNARD.</div>

Eh ben, je vous le montrerai. Service pour service.

<div align="center">ST.-ALBIN.</div>

Ce n'est pas de refus, mon brave ; cependant je ne voudrais pas vous déranger.

GROGNARD.

Ça ne me détourne pas d'une ligne : en avant donc, pas accéléré. Je passe le premier comme votre chef de file.

(Ils s'enfoncent dans un bois de sapins, dont on voit la lisière, à gauche.)

SCÈNE XXI.

NOÉMI.

(Elle porte sous son schall une petite barcelonnette verte. Elle paraît au deuxième plan, écoute, et n'avance qu'avec précaution.)

J'ai cru entendre parler...... je tremble! (*Elle pleure.*) Ah! les mères seules peuvent comprendre les tortures qui déchirent mon cœur. Destinée affreuse! me séparer de tout ce qui était ma vie... Abandonner mon enfant, mon pays, ma famille..., pour voler au secours d'un plus malheureux encore, que déjà peut-être la mort a dévoré. Il le faut. Comment vivre? comment paraître aux regards du monde sans celui qui seul peut réparer ma faute?... Adieu..., mon fils..., adieu... (*Elle sanglotte.*) Ce billet, dont ma tante reconnaîtra l'écriture, lui révèle ma faiblesse et ses conséquences terribles. Adieu..., cher enfant..., adieu.... pour toujours. Tranquille sur ton sort..., je pars moins malheureuse; moi seule je souffrirai. Adieu..., adieu...

(Elle le couvre de baisers et va le poser sur le banc. Elle place la lettre sous le berceau, puis elle sonne doucement, donne un dernier baiser à son enfant, et s'éloigne du côté où elle est entrée. A peine Noémi a disparu, que l'on voit un grand aigle planer sur le lac. Il apperçoit bientôt l'enfant, fond sur lui, l'enlève, et s'envole avec sa proie vers la montagne du fond. Un coup de feu éloigné part de la gauche; l'aigle blessé laisse échapper l'enfant, qui tombe du haut des airs et disparaît sous les eaux du lac.)

FIN DU PREMIER ACTE.

Acte Deuxième.

(Le théâtre représente un site pittoresque, sur le bord du lac que l'on a vu au premier acte. Au fond, des montagnes. A droite, la cabane de Michel. En avant, une jolie pelouse émaillée de fleurs. Le premier crépuscule du matin.)

SCÈNE PREMIÈRE.

NOÉMI.

(Elle entre en courant par la gauche, et regarde derrière elle.)

Personne! je me suis trompée. (*Elle porte la main à son cœur, hésite à mesure qu'elle avance, et s'arrête enfin devant la cabane.*) A chaque pas que je fais, il me semble entendre la voix de mon père qui m'appelle et me reproche mon abandon. Oh! quand le jour aura éclairé ma fuite; quand ce malheureux père ne trouvera, au lieu de sa fille, qu'une lettre trempée de larmes! quel sera son désespoir, sa fureur! Je n'ai pas eu le courage de les braver en face. Je n'aurais pu soutenir ses regards menaçans; je serais morte à ses pieds, et je me dois avant tout à Gustave, à mon fils.

(Elle frappe.)

SCÈNE II.

NOÉMI, MICHEL.

MICHEL.
Dieu me pardonne! c'est mam'zelle Noémi.

NOÉMI.

"Oui, Michel.

MICHEL.

Qui peut donc vous amener cheux nous si matin ? drès avant le jour ?

NOÉMI.

J'ai besoin de toi, Michel.

(Bernadille sort de la cabane et écoute au fond.)

MICHEL.

Tout de suite, Mam'zelle. De quoi qu'y s'agit ?

NOÉMI.

De me conduire à Port-Vendre, dans ta charette couverte.

MICHEL.

Aujourd'hui, Mam'zelle ?

NOÉMI.

A l'instant.

MICHEL.

J'oserais t'y, sans trop de curiosité, vous demander pour à queu fin ce voyage si pressé ?

NOÉMI.

Bon Michel, ta discrétion m'est connue. Je ne dois rien te cacher. Je sais qu'un vaisseau met à la voile cette nuit pour Riga, et je vais m'embarquer.

MICHEL.

Vous, Mam'zelle ?

NOÉMI.

Il le faut. L'infortuné auquel j'ai juré d'unir mon sort, le père de mon enfant m'appelle... ; il m'attend. Je dois recevoir son dernier soupir, ou revenir avec lui.

MICHEL.

Vous partez ! et qu'est-ce qui aura soin des pauvres gens quand vous n'y serez plus ?

NOÉMI.

Je reviendrai, Michel. Je l'espère du moins.

MICHEL.

Et vot' fieu?

NOÉMI.

Sois tranquille. Il est à l'abri de tout danger.

MICHEL.

Tant mieux. Pauvre petiot! Mais pourquoi donc qu' vous n'avez pas prié Monsieur vot' père d'vous conduire à Port-Vendre? Vous auriez été plus commodément et plus vite avec ses chevaux qu'avec ma vieille Cocotte, et pis y m' semble qu' ça serait mieux... Pardon.

NOÉMI.

Merci, bon Michel. J'ai fait toutes ces réflexions; mais, dans la position désespérante où je me trouve, ce ne sont pas des conseils, c'est un service que j'attends de toi. Nous n'avons pas une minute à perdre. Je tremble que l'on ne m'ait suivie, que mon père ne se soit aperçu de ma fuite.

MICHEL.

Comment, Mam'zelle! c'est à l'insçu d' vot' père?...

(Ici, Bernadille, qui a tout entendu, s'élance vers la gauche et disparaît.)

NOÉMI.

Hélas! je suis forcée de lui cacher mon projet. S'il le savait, il me retiendrait; et ma vie, celle d'un autre en dépend. Hé bien! Michel, tu hésites?

MICHEL.

Non, Mam'zelle, je n'hésitons point. Je n' partirai pas.

NOÉMI.

Comment?

MICHEL.

Je n' vous laisserai pas partir.

NOÉMI.

Michel !...

MICHEL.

Demandez-moi tout c' que vous voudrez ; dites-moi : Michel, faut qu' tu t'exposes pour moi ; faut que tu mettes ta main dans le feu pour me rendre service, j'l'e f'rons avec joie. J' sais tout c' que j' vous d'vons, et j' n'en f'rons jamais assez pour m'acquitter envers vous... ; mais vous aider à désoler vot' père, m' rendre complice d'une action qui l' fera mourir de chagrin et qui vous ôtera l'estime des honnêtes gens ? non Mam'zelle, non, c'est impossible, je n' le f'rons pas. Plus tard, vous m'en voudriez..., vous n' me le pardonneriez pas, si j'avions la lâcheté d' vous obéir.

NOÉMI.

Mon ami, j'ai tort sans doute, et tu ne m'adresseras jamais autant de reproches que je m'en fais à moi-même.. Mais le coup affreux qui me menace...

MICHEL.

Un malheur vous menace ! et vous allez chercher ailleurs des consolations, quand vot' père, votre meilleur ami, est là pour vous en donner? pour vous protéger...vous défendre?... Ce n'est pas bien ça. Pardon, Mam'zelle, j'sais ben qu'un pauv' paysan n'devrait pas s'permettre d'vous parler d'la sorte ; mais c'est parce que j'vous aimons que je n'pouvons pas me décider à vous laisser faire une méchante action. Si j'avions une fille, j'l'aimerions sans doute ni plus ni moins que vot' père vous aime. Eh ben, si all' m'quittait, si all' m'abandonnait sur mes vieux jours, sans m'dire c'que j'aurions fait pour mériter son ingratitude, j'crois que j'la maudirais... Oui, j'la maudirais ben sûr, et pis j'mourrais le plus malheureux des hommes.

NOÉMI.

Tu me déchires le cœur. Je rends justice à tes bons sen-

timens, mais rien ne peut me détourner de cette résolution, elle est inébranlable. J'entends d'ici les cris du malheureux Gustave.

MICHEL.

Qui est-ce qui vous dit qu' vot' présence le sauvera? êtes-vous sûre tant seulement d'arriver jusqu'à lui?

NOÉMI.

Au moins j'aurai fait mon devoir. Mon père me pardonnera quand il saura combien sa fille a souffert; mais rien ne peut m'arrêter. Je n'ai plus qu'un mot, Michel, veux-tu me conduire?

MICHEL, *avec fermeté.*

Non, Mam'zelle. Y m'en coûte d'vous refuser, mais je l'devons.

NOÉMI.

Hé bien, je partirai seule.

MICHEL.

Seule!.. C'est impossible ça... Vous n'connaissez pas l'chemin, jamais vous ne pourrez arriver aujourd'hui à Port-Vendre, et pis d'ailleurs... non, Mamselle, je n'le souffrirons pas.

NOÉMI.

Je pars, te dis-je.

MICHEL.

Non, Mam'zelle, ça n'sera pas.

NOÉMI.

Laisse-moi.

MICHEL.

Par pitié...

NOÉMI.

Je n'écoute plus rien.

MICHEL.

Hé ben, résistez donc à vot' père, si vous en avez le courage. V'là not' femme qui l'amène.

NOÉMI.

Grand Dieu !

~~~~~~~~~~~~~~~~~~~~~~~~~~~~~~~~~~~~~

## SCÈNE III.

NOÉMI, DUPONT, MICHEL, BERNADILLE.

DUPONT.

Noémi !

NOÉMI.

Mon père ! *(Elle se cache la figure)*.

MICHEL, *bas à Bernadille*.

T'as ben fait, not' femme.

BERNADILLE.

Pas vrai qu'j'ons eu là une bonne idée ?

MICHEL, *bas à Dupont*.

N'vous fâchez pas, M. Dupont. Mam'zelle n'mérite pas vot' colère ; all' n'voulait plus partir, all' était décidée à retourner auprès de vous. (*Bas à Noémi*). Dites comme moi, Mam'zelle, ça l'y fera ben plaisir.

DUPONT.

Est-il vrai, ma fille ?

NOÉMI, *baisse la tête pour répondre*.

DUPONT.

Elle se tait. (*A Michel*). Je t'entends, mon ami, et je te remercie... Laissez-nous.

MICHEL, *à Dupont*.

All' vous aime ben... Oh ! ça all' vous aime d'tout son cœur !

BERNADILLE, *à Noémi*.

N'm'en voulez pas, Mam'zelle, j'ons pas pu faire au-

trement. Vrai ; c'était plus fort que moi. ( *A Dupont* ).
M. Dupont... N'ly faites pas trop d'reproches.

( Sur un geste de Dupont, elle rentre avec son mari dans sa chaumière. )

## SCÈNE IV.

#### NOÉMI, DUPONT.

( Moment de silence, pendant lequel Dupont regarde sévèrement Noémi. )

#### DUPONT.

Hé bien ? que me direz-vous ?

#### NOÉMI.

Quels regards ! oh ! ne m'accablez pas de votre colère.

#### DUPONT.

Elle serait injuste sans doute. Je vous remercie d'avoir attendu mon retour pour me donner cette preuve tout-à-fait nouvelle de tendresse et de respect. Depuis l'instant où le ciel m'accorda des enfans, je ne respirai que pour eux ; tous mes travaux, tous mes sacrifices n'eurent pour but que leur bonheur. Au milieu des orages d'une vie agitée, lorsque des chagrins imprévus venaient fondre sur moi, je regardais mes filles, et je me disais : Elles seront plus heureuses que moi ; leur amour me consolera de tout, elles m'aideront à supporter le fardeau de mes dernières années, et soudain je retrouvais du courage et de la force pour affronter les revers. Ma Noémi, surtout, avait obtenu dans mon cœur une préférence que je n'osais m'avouer, préférence injuste dont elle-même prend soin de me punir aujourd'hui. C'est elle, c'est mon enfant de prédilection,

c'est ma fille chérie qui m'abandonne, qui me fuit, qui veut me livrer à des regrets éternels.

NOÉMI.

Mon père... Ah! ne le croyez pas.

DUPONT.

N'espérez plus m'abuser. Cette lettre m'a tout appris. Je ne devais la recevoir que quand vous auriez été loin de moi... à l'abri de mes recherches. Mais des gémissemens, des plaintes échappées de votre appartement au milieu de la nuit, m'ayant fait devancer l'heure où je vais chaque matin recueillir vos embrassemens, j'entre dans votre chambre, il n'était plus temps; je n'y ai trouvé que ce billet, il a brisé mon cœur. Dans mon désespoir, j'allais appeler tous nos gens, faire courir sur vos traces, mais j'ai craint de publier votre ingratitude, je suis parti seul au hasard. J'ai rencontré Bernadille qui venait me chercher et je rends grâce au ciel de n'être point arrivé trop tard, si je retrouve encore ma fille.

NOÉMI.

Ah! toujours. Pouvez-vous soupçonner mon cœur?

DUPONT.

Protestations inutiles, c'est par des actions seulement que vous saurez recouvrer ma confiance. Pourquoi ce départ subit?

NOÉMI.

Il est indispensable.

DUPONT.

Indispensable? et j'en ignore les motifs!

NOÉMI.

Je ne puis vous les dire sans révéler ma faute.

DUPONT, *tremblant de colère.*

Votre faute!

NOÉMI, *avec effroi.*

Mon père...

DUPONT.

Répondez. (*Lui montrant sa lettre*). Vous m'avouez que vous êtes coupable, que des devoirs sacrés vous appellent ailleurs.... Est-il des devoirs plus sacrés que ceux qui vous enchaînent à votre père? Quelle puissance peut balancer dans votre âme ce que vous lui devez de respect et d'amour? Vous osez me parler de devoirs, quand vous méconnaissez le premier, le plus sacré de tous ceux que le ciel et la nature imposent d'abord à tous les enfans?... Et vous êtes coupable!... Qu'avez-vous fait? répondez. Vous gardez le silence?... Grand Dieu! auriez-vous déshonoré mon nom?... Auriez-vous dévoué mes cheveux blancs à l'opprobre, à l'infamie? (*Levant la main comme pour la maudire*). Si je le savais!...

NOÉMI, *se précipitant aux genoux de son père.*

Arrêtez! non, non, mon père. Il est vrai, je suis coupable envers vous, mais le crime n'a point flétri votre nom.

DUPONT.

Quel est ce devoir qui vous appelle?

NOÉMI.

Vous le saurez.

DUPONT.

Répondez.

NOÉMI.

Je n'ose.

DUPONT.

Je l'ordonne.

NOÉMI, *toujours à genoux et tremblante.*

Un père est pour ses enfans l'image vivante de Dieu; mais ce n'est point avec cet accent terrible, avec une voix menaçante, que ce Dieu clément appelle les coupables au repentir, et leur fait espérer le pardon.

DUPONT.

Achevez de m'instruire.

NOÉMI, *tremblante.*

Sans votre aveu... j'ai... disposé... de moi.

DUPONT, *furieux.*

Malheureuse !

NOÉMI.

J'avais celui de ma mère.

DUPONT, *plus calme.*

Votre mère ! Rendez grâce à sa mémoire. Elle seule pouvait vous garantir de ma fureur. Poursuivez, je suis calme; je puis entendre maintenant tous les détails de cet épouvantable mystère. Levez-vous. Parlez.

NOÉMI *veut parler, mais la voix lui manque ; elle est dominée par l'ascendant de son père.*

Votre courroux m'épouvante...; je n'aurai jamais la force d'achever, si vous ne daignez m'enhardir et promettre de ne pas m'interrompre.

DUPONT, *faisant un effort sur lui-même.*

Je le promets.

NOÉMI, *toujours à genoux.*

Un être bon, loyal, et pourvu des qualités qui caractérisent l'homme d'honneur, pouvait seul obtenir le suffrage d'une mère idolâtre de sa fille, et jalouse d'assurer son bonheur. Gustave avait mérité, obtenu votre estime; vous nous en aviez parlé souvent avec éloge ; vous l'aviez admis dans votre société, et cette rare distinction, que vous n'accordez qu'avec la plus grande réserve, nous avait disposées à la confiance. Ce jeune homme, doué des plus heureuses qualités, riche de votre suffrage, d'un état honorable et de belles espérances, ne pouvait être long-temps indifférent à un cœur disposé à la tendresse. Je l'aimai, et mon premier soin fut de l'avouer à ma mère. Toutefois, il fut décidé que l'on attendrait, pour solliciter votre consentement, que le capitaine fût élevé à un grade supérieur. Pressentant sa fin

prochaine et craignant de ne point voir sa fille établie, vaincue, d'ailleurs, par les instances de Gustave, que la voix de la patrie pouvait appeler à chaque instant au champ d'honneur, ma mère reçut nos sermens, qu'un prêtre bénit en secret.

DUPONT.

Quelle preuve?... Un acte a-t-il du moins consacré...

NOÉMI.

Non, mon père.

DUPONT.

Imprudente!...

NOÉMI.

Ce fut ce jour-là même, vers minuit, qu'un exprès venu de Bayonne, vous apprit la maladie de ma tante, et le désir qu'elle avait témoigné de m'embrasser avant de mourir. Vous m'emmenez : trois semaines s'écoulent, pendant lesquelles, grâce à nos soins, ma tante se rétablit; nous revenons; mais, pendant notre absence, l'ordre était arrivé de faire partir sans délai le régiment. Gustave, au désespoir, n'avait eu que le temps de m'écrire pour me faire ses adieux. Hélas! depuis ce cruel moment, vingt mois, vingt siècles s'étaient succédé sans qu'aucune nouvelle me parvînt, lorsqu'hier un soldat de son régiment m'a remis ce précieux et triste gage de l'amour de mon époux. Le voilà cet écrit déchirant; lisez-le, mon père, il vous prouvera que Gustave m'attend... Hélas! peut-être il m'attend dans un séjour où j'irai bientôt le rejoindre, et où votre colère ne me poursuivra plus. (*Elle sanglotte et paraît près de perdre connaissance.*)

DUPONT.

Noémi, je vous plains. Votre mère et vous n'avez été qu'imprudentes; mais Gustave a perdu mon estime, il a manqué à l'honneur...

NOÉMI, *douloureusement*.

Épargnez-moi, mon père.

DUPONT.

Je le repète, il a manqué à l'honneur ; car l'honneur ne consiste pas seulement dans la bravoure et les vertus militaires, il impose à tout honnête homme l'obligation de respecter l'innocence et la paix des familles. Rien ne pouvait dispenser Gustave de remplir ce devoir.

NOÉMI.

Oh! ne l'accusez pas.

DUPONT.

N'a-t-il pas abusé de votre inexpérience et de la tendresse de votre mère, pour vous entraîner à une action criminelle, pour vous lier par des sermens que je n'ai point approuvés?... Que serait-ce, grand Dieu! si son départ n'avait mis un terme... Ah! ma tête s'égare ; je frémis en songeant aux conséquences possibles de cette première faute. Déshonorée! flétrie! couverte du mépris public! poursuivie sans cesse par le souvenir de votre crime, et par le remords d'avoir précipité votre père au cercueil ; car je n'aurais pu survivre à cet outrage... Ah! dans ce commun malheur, je rends grâce au ciel de n'avoir pas mis le comble à nos maux.

NOÉMI, *à part.*

Malheureuse! s'il savait toute la vérité! (*Haut.*) Laissez-moi partir, mon père. Vous le voyez maintenant, il ne m'est pas permis d'hésiter.

DUPONT.

Le pouvez-vous? Que penserait-on de cette démarche? On la blâmerait avec raison. Votre réputation serait à jamais perdue ; c'est moi qui partirai.

NOÉMI.

Vous, mon père!

DUPONT.

Oui.

NOÉMI.

Tant de bonté...

DUPONT, *un peu attendri.*

Un père n'est-il donc pas le premier, le meilleur ami de ses enfans ?

NOÉMI.

Dites donc que vous pardonnez.

DUPONT.

Je ne le puis encore. Vous m'avez blessé dans ce que j'avais de plus cher; mais vous êtes malheureuse, je ne vous ferai plus de reproches. C'est le seul effort dont mon cœur soit capable. On vient : gardez-vous de parler à qui que ce soit de ma résolution et de votre fatal secret. Avant mon départ je verrai Albert ; je dois consoler un galant homme que l'on a trop long-temps abusé.

## SCÈNE V.

NOÉMI, DUPONT, DOUCET.

DOUCET.

Allons, M. le Maire, on vous attend. Les Electeurs sont à-peu-près tous réunis. Décidément j'ai renoncé à la candidature. J'ai déterminé mes amis, et je vous prie de croire qu'ils sont très-nombreux, mes amis ; je les ai déterminés, dis-je, à reporter sur vous les voix que l'on me destinait. Tout considéré, l'industrie est plutôt mon fait que l'éloquence. Heim ! qu'en dites-vous ?

DUPONT.

C'est possible.

DOUCET.

Je me rends justice. Je n'entends pas grand chose aux

débats parlementaires, nous avons à la Chambre des hommes très-forts, et je serais bientôt débordé. Je serai beaucoup plus utile ici qu'à Paris... Mais le temps presse, venez, mon cher M. Dupont, votre présence est nécessaire : on s'agite, on cabale, il y a de l'intrigue...

DUPONT.

De l'intrigue ! aux Élections ?... Ah ! M. Doucet...

DOUCET.

Pardi ! cela n'est pas nouveau, on ne voit que cela partout : votre caractère énergique déconcertera singulièrement les petites manœuvres. (*Le tirant à l'écart*). Je ne suis pas mauvaise langue, ça, c'est connu : plus bête que méchant, voilà ce que disent mes ennemis. Mais, vous serez bien étonné, quand je vous dirai que M. Albert, votre protégé, votre futur gendre, a reçu hier, vers dix heures du soir, la visite d'un officier supérieur, arrivé de Paris, en poste. Ils ont passé toute la nuit en conférence secrète ; on présume que c'est un envoyé du Gouvernement. Il vient peut-être cabaler pour les Élections ; mais nous déjouerons tous ces projets... je m'en charge. J'ai là, dans ma poche, trente bulletins tout prêts, pour les distribuer à ceux qui ne savent pas écrire.

DUPONT.

Y pensez-vous ? cela n'est pas permis

DOUCET.

Bah ! pas permis ! pas permis ! on prend la permission. Qu'est-ce que cela fait, pourvu que l'on réussisse ?

DUPONT.

M. Doucet, ce n'est pas avec cette légèreté, que l'on traite les intérêts de la patrie. Je vous blâme très-fort, et j'exige que vous laissiez chacun voter selon sa conscience. Des suffrages purs et sans influence, peuvent seuls flatter un homme de bien.

DOUCET, *à part.*

C'est fini, cet homme-là n'arrivera jamais. (*Il sort*).

DUPONT.

Je suis à vous.

## SCÈNE VI.

### NOÉMI, ESTELLE, DUPONT.

ESTELLE.

Hé, mon Dieu ! papa... je te cherche partout. Où vas tu donc encore ?

DUPONT.

A l'assemblée.

ESTELLE.

Tu reviendras bientôt, n'est-ce pas ? Tu n'as pas changé d'avis ? c'est toujours ici que je ferai la distribution des prix ?... Il faut que je te le dise, M. Doucet m'a confié son plan. Il veut faire abattre, aujourd'hui même, la cabane de Michel, et te prie de poser la première pierre de sa manufacture de vapeurs. Il a invité toute la ville, sous le secret.

DUPONT.

Quel original !

ESTELLE.

Tâche donc, papa, que l'on n'abatte pas la maison de ces pauvres gens, cela leur ferait bien du chagrin.

DUPONT.

Rassure-les. Je retarderai, je l'espère, l'exécution de ce projet, si je ne puis l'empêcher tout-à-fait.

ESTELLE.

Tant mieux. Je te remercie pour eux. (*Elle entre chez Michel*). Adieu, papa ; attends-moi, ma sœur.

## SCÈNE VII.

### ALBERT, NOÉMI.

Noémi s'avance en rêvant, du côté où son père et Estelle viennent de sortir).

ALBERT, *entrant précipitamment par la gauche.*

Mademoiselle !

NOÉMI.

Monsieur Albert ! (*à part*). Dans quel moment !

ALBERT.

Que ma présence ne vous cause nul effroi. Jamais, sans doute, elle ne vous aura été plus agréable.

NOÉMI.

Je ne vous comprends pas.

ALBERT.

Je viens vous annoncer une nouvelle inespérée, un prodige, un coup du ciel.

NOÉMI.

Ah ! monsieur Albert !.. je n'espère plus rien d'heureux... Ma situation...

ALBERT.

Elle va changer.

NOÉMI.

Comment ?

ALBERT.

Je ne sais si je dois vous le dire... Aurez-vous le courage de supporter votre bonheur ?

NOÉMI.

Mon bonheur ! hélas ! je suis loin d'en attendre.

ALBERT.

Cette nuit, un étranger se présente chez moi. Il entre

sans se faire annoncer. Le croiriez-vous? je tombe dans les bras de mon meilleur ami, du vôtre... de celui dont nous avons déploré la perte.

NOÉMI.

Gustave?

ALBERT.

Il existe : il me suit.

NOÉMI.

Ne me trompez-vous pas? Gustave existe? il revient?

ALBERT.

Le voilà.

## SCÈNE VIII.

GUSTAVE, NOÉMI, ALBERT.

GUSTAVE, *s'élançant vers Noémi.*

Chère Noémi!

NOÉMI, *elle se contient à cause d'Albert.*

Monsieur Gustave....

ALBERT.

Ne vous contraignez pas, Mademoiselle. Il m'a tout confié.

GUSTAVE.

Comme à mon ami le plus cher.

NOÉMI, *tombant dans les bras de Gustave.*

Gustave!

GUSTAVE.

Je te revois, enfin! (*Noémi veut parler, elle ne le peut, et se jette de nouveau dans les bras de Gustave*).

NOÉMI.

Est-ce un songe?

GUSTAVE.

Non, ma bien aimée. Je suis près de toi, et pour ne te plus quitter.

NOÉMI.

Est-il possible? je n'ose croire encore à tant de bonheur.

GUSTAVE.

Mes blessures, m'ayant mis hors de service, j'ai demandé et obtenu pour retraite, le commandement de Mont-Louis. Ainsi tu ne seras point séparée de ta famille. Avant tout, conduis-moi près de ton père; il me tarde de me jeter à ses pieds, et de recevoir mon pardon.

NOÉMI.

Garde-toi de paraître en ce moment devant lui. Dans le désespoir où m'avait mis ta lettre, j'avais formé le dessein d'aller te joindre. Surprise par mon père, j'ai dû lui confier notre secrète union, mais sa colère est au comble.

GUSTAVE.

Je l'appaiserai par l'aveu sincère de mes torts, et par l'expression de mon désir, non moins sincère, de les réparer. Pourquoi refuserait-il son consentement à nos nœuds? Je viens t'offrir un sort honorable, un époux que tu aimes; son ressentiment ne saurait tenir contre tant de biens à la fois.

ALBERT (1).

N'importe, cette première entrevue serait pénible pour tous deux. Laissez-moi me charger de négocier la paix. Je vous dois cette réparation, Mademoiselle, pour les chagrins que je vous ai causés involontairement. Mais aussi, pourquoi ne vous être pas fiée à mon honneur, à mon amitié pour Gustave?... J'étais digne, croyez-le, de recevoir cette confidence que ni l'un ni l'autre vous n'avez jugé à propos de me faire. Mais dès ce moment, Mademoiselle, je ne vous aimerai que comme une sœur.

---

(1) Gustave, Albert, Noémi.

NOÉMI.

Oh ! oui, donnez-moi toujours ce nom.

ALBERT.

Il me rappellera l'engagement sacré que je contracte aujourd'hui. Bien loin que le spectacle de votre bonheur soit un tourment pour moi, je veux le hâter. Je cours en presser l'instant, et si je puis trouver quelque adoucissement à mes regrets, je le puiserai dans la certitude d'avoir satisfait tout à la fois à l'honneur et à l'amitié.

(Il sort.)

## SCÈNE IX.

NOÉMI, GUSTAVE.

GUSTAVE.

L'excellent cœur !

NOÉMI.

Que ne lui devrai-je pas, s'il parvient à faire notre paix !... Mais, Gustave, explique-moi donc le prodige qui te rend à ma tendresse. (*Ils vont s'asseoir sur un banc placé vis-à-vis de l'habitation de Michel.*) Hier seulement j'ai reçu cette lettre fatale qui m'enlevait toute espérance.

GUSTAVE.

Hier !... je le conçois, le pauvre soldat qui te l'a remise n'a pas eu comme moi le moyen d'abréger les distances. Au surplus ce retard m'a servi au-delà de mes souhaits. Je redoutais l'impression de cette lettre, écrite dans un moment où je voyais la mort prête à frapper ton malheureux ami. Plût au ciel que mon message ne te fût point arrivé ! je t'aurais épargné une journée d'angoisses.

NOÉMI.

Hélas! sans mon père qui a découvert mon dessein et m'a menacé de sa colère, tu ne m'aurais plus trouvée.

J'allais m'embarquer cette nuit à **Port-Vendre**, sur un vaisseau chargé pour la **Russie**.

GUSTAVE, *la serrant sur son cœur avec effroi.*

Que me dis-tu ?...

NOÉMI.

Ah! Gustave!... mon ami! si j'étais partie!.. je frémis d'y penser.

GUSTAVE.

Éloignons ces idées affligeantes, ma Noémi. Nous pourrons donc enfin les réaliser, ces rêves enchanteurs dont nous avons tant de fois embelli notre avenir! Nous voilà fixés à jamais au milieu de nos parens, de nos amis. Quelle jouissance nous goûterons à répandre autour de nous les bienfaits d'une fortune acquise au prix de mon sang! toi surtout, dont l'âme est si compâtissante, si bonne! Désormais on ne trouvera plus un seul indigent dans le pays habité par l'ange consolateur auquel je viens lier mon sort.

NOÉMI.

Ah! Gustave! quel tableau délicieux!

## SCÈNE X.

LES MÊMES, ESTELLE, puis MICHEL et BERNADILLE.

ESTELLE *sortant de la chaumière et parlant à la cantonnade.*

Oui.... ici, sur la pelouse. Disposez tout comme l'année dernière. (*apercevant Gustave.*) Bah!.... ç'a n'est pas possible!.... Comment, c'est vous, monsieur Gustave?

MICHEL, *sortant de chez lui.*

Voirement oui, c'est M. Gustave.

BERNADILLE, *de même.*

Lui-même!... c'est quasiment comme un rêve!

ESTELLE.

Oh! quel bonheur! papa sera bien content, moi aussi toi aussi, n'est-ce pas Noémi?

GUSTAVE.

Voulez-vous me permettre de vous embrasser?

ESTELLE.

Certainement, je vous le permets; je vous en prie même. Deux épaulettes?... Vous êtes donc colonel?... Ah! je vous en fais mon compliment.

GUSTAVE.

L'aimable Estelle a conservé son joli caractère.

ESTELLE.

Certainement; on dit que cela me va bien. Quel bonheur que nous ayons justement une fête aujourd'hui, votre arrivée en doublera le plaisir. Viens, Michel, viens m'aider à rassembler tout notre monde.

(Elle sort avec Michel.)

## SCÈNE XI.

### NOÉMI, GUSTAVE, BERNADILLE.

NOÉMI.

Mais d'où vient donc, Bernadille, cette attention marquée avec laquelle tu considères Gustave?

BERNADILLE.

C'est qu'voyez-vous, Mam'zelle, j'sommes frappée d'la ressemblance qui gnia entr' lui et not' fieu. Pas vrai qu'c'est absolument ça? Comme deux gouttes d'iau, quoi!

GUSTAVE.

Que veut dire Bernadille?

BERNADILLE.

Comment ?... Est-ce que Monsieur n'sait pas...?

GUSTAVE.

Mais... non.

NOÉMI.

Tu n'as donc pas reçu mes lettres?

GUSTAVE.

Pas une.

BERNADILLE.

V'là c'que c'est. Dam', drès qu'Monsieur n'a pas reçu vos lettres, n'y peut rien savoir.

NOÉMI.

Elles te disaient...

BERNADILLE.

Oui, all' vous disaient ça. All' vous disaient que d'puis un an, vous êtes le père d'la plus jolie petite créature qu'on puisse voir, quoi!

GUSTAVE.

Qu'entends-je? il se pourrait!

## SCÈNE XII.

LES MÊMES, ESTELLE, MICHEL, VILLAGEOIS.

ESTELLE.

Nous voilà! nous voilà!... Vous ne savez pas, M. Gustave?...Je suis à la tête d'une école d'enseignement mutuel. Voilà mes élèves; vous allez assister à la distribution des prix.

BERNADILLE.

Michel, not'homme, apporte les prix.

## SCÈNE XIII.

### LES MÊMES, DOUCET.

#### DOUCET.

Un moment, un moment!... Que diable! vous allez distribuer les prix? Il nous reste encore la chose la plus essentielle. C'est vous, Colonel? Je viens d'apprendre votre retour. Enchanté de vous revoir en bonne santé. Parbleu, vous allez être juge d'un petit procédé de ma façon ; j'ai appliqué l'enseignement mutuel à l'art de la danse.

#### GUSTAVE.

A la danse?

#### DOUCET.

Oui. Vous allez voir. Attention. A toi, moniteur de la danse!

#### ESTELLE.

Tenez, M. Doucet, si vous voulez que je vous le dise, je crois que ça ne les amusera pas du tout, votre danse mutuelle. Je parie qu'ils aimeront bien mieux danser à la mode de Catalogne, sur l'air du Canigou.

#### TOUS.

Oui, oui !

#### DOUCET.

En vérité, Mademoiselle, vous êtes un rival cruel, désespérant !... Si cela continue, je serai obligé d'y renoncer. Je ne trouve partout que des ingrats et des envieux.

CHŒUR DE VILLAGEOIS, *auquel se joint Bernadille.*

Montagnas regaladas
Son las del Canigo
Que tôt l'istin floreschen
Primaver y tardo.

Floreschen clabellines,
Clabllin' de tot color,
Son per ona donzelle
Qu'era la mie amor.

(On danse sur la ritournelle et pendant chaque couplet.)

( BALLET. )

## SCÈNE XIV.

NOÉMI, GUSTAVE, ALBERT, ESTELLE, DOUCET, MICHEL, BERNADILLE, puis DUPONT, MAGISTRATS, ÉLECTEURS.

ALBERT, *accourant par la droite et venant entre Noémi et Gustave.*

Gustave, Noémi, prenez part à ma joie. Tout est oublié, votre père pardonne. Ce n'a pas été sans une vive résistance, mais, enfin, j'ai vaincu sa sévérité. Comment aurait-il pu se montrer infléxible, lorsqu'il vient de recevoir en même temps un témoignage de la faveur du souverain et la plus grande marque d'estime de ses compatriotes?... L'assemblée Électorale l'a nommé député à une immense majorité. Il vient lui-même d'annoncer votre prochain mariage à tout le monde; la nouvelle vole de bouche en bouche, et vous allez recevoir les doubles félicitations des notables du pays.

GUSTAVE.

Quel bonheur !

NOÉMI.

Cher Albert !... qui paiera tant de bienfaits ?

ALBERT.

Votre amitié.

VOIX, *en dehors.*

Vive le chevalier Dupont !

DUPONT, *arrive suivi d'un nombreux cortége. Il a la croix d'honneur.*

Je suis vraiment confus.... Tant d'honneurs à la fois!... Ah! je reçois aujourd'hui la plus douce récompense des travaux de toute ma vie. Je m'en rendrai digne en maintenant de tout mon pouvoir nos institutions et nos lois. Vous tous, mes nobles concitoyens, recevez mon serment. Je jure de veiller sans cesse à votre repos et à la conservation de vos droits, comme le doit un fidèle et loyal député; je jure de poursuivre le crime, quelque soit le criminel, et de défendre, au péril de mes jours, votre indépendance et votre liberté.

VOIX GÉNÉRALE.

Vive le chevalier Dupont !

MICHEL, *jetant son bonnet en l'air.*

Oui, vive M. Dupont ! que Dieu le conserve à nos enfans, à nos petits....

BERNADILLE.

Et à nos arrière-petits !

GUSTAVE.

Monsieur... Ce n'est qu'en tremblant. .

DUPONT.

Ne craignez rien, mon fils.

NOÉMI.

Ah! mon père !

##### DUPONT.

Venez dans mes bras. (*Avec tendresse*). Vous avez été bien coupables ; mais le ciel vous a déjà punis... Vous avez éprouvé sa rigueur; un père est trop heureux de n'avoir plus qu'à pardonner. (*Il les embrasse*).

##### BERNADILLE.

C'est pourtant moi que j'sommes cause d'ça.

##### MICHEL, *bas à Noémi*.

Hein ! si j'vous avions laissé partir !...

##### NOÉMI, *à Michel*.

Ah ! mon ami ! que ne te dois-je pas !

##### MICHEL.

J'vous disions ben qu'vous me remercieriez.

(Pendant ces *à parte*, M. Dupont reçoit les félicitations de tout le monde.)

##### DOUCET, *avec le ton et l'attitude d'un orateur*.

Cette journée de commune allégresse serait incomplète si je n'offrais à ma patrie reconnaissante un nouveau monument de mon industrie et un nouveau fruit de mes efforts pour le perfectionnement des sciences et des arts. Déjà, ô mes concitoyens, je vous ai donné ou apporté de Paris le secret de faire du vinaigre avec du bois, du carton avec de la réglisse, des diamans avec du charbon, aujourd'hui je vais, sous vos yeux, faire une expérience miraculeuse. Vous allez me voir marcher sur la rivière.

##### TOUT LE MONDE.

Ah ! par exemple !

##### DOUCET.

Sur la rivière. *Coram populo*. Devant tout le monde... à la face du soleil.

##### ESTELLE.

En ce cas, dépêchez-vous, car il fera bientôt nuit.

##### DOUCET.

M'y voilà.

DUPONT.

N'allez pas faire quelque malheur au moins.

DOUCET.

Soyez donc tranquille, M. Dupont, je suis sûr de moi.

(Doucet disparaît un moment à gauche. Le bord opposé de la rivière se couvre de curieux. Il y en a qui gravissent la montagne du fond.)

DUPONT.

Drôle de corps! en vérité je ne serais pas fâché qu'il lui prît fantaisie d'aller excercer son esprit inventif partout ailleurs.

DOUCET, *en dehors à gauche.*

Y êtes-vous? regardez-moi. Voyez si je n'ai pas dit vrai.

(A l'aide d'un scaphandre, il se soutient quelque temps et descend à demi-corps au milieu de la rivière, qui coule de gauche à droite. Il tire sa tabatière et offre de loin du tabac.)

Peut-on vous en offrir? Hé bien... que l'on dise encore que je n'ai rien appris dans mon voyage de Paris!... (*Un mouvement hasardé lui fait perdre l'équilibre, il chancèle*). Haï! haï!... à moi! à moi! (*Il disparaît, cri général d'effroi*).

DUPONT.

Je l'avais prévu! vite! que l'on vole à son secours!...

(Quelques jeunes spectateurs s'élancent de la rive gauche dans la rivière.)

NOÉMI, *voyant Gustave qui jette son schakos et son épée.*

Où vas-tu, Gustave?

GUSTAVE.

Partager leurs dangers. (*Il court au fond et se précipite dans les flots.*)

DUPONT.

Vite, des barques!... apportez des cordes! jetez des planches!...

(Mouvement général. On va chercher des cordes et des planches.)

Mes amis, je double la récompense ordinaire.

MICHEL, *ôtant son habit.*

J'n'ons pas besoin de ça.

NOÉMI, *à Michel.*

Michel! veille sur Gustave.

MICHEL.

C'est c'que j'allions faire, Mam'zelle.

BERNADILLE, *à son mari.*

Prends ben garde à toi, not' homme.

(Michel se jette à l'eau.)

## SCÈNE XV.

BERNADILLE, NOÉMI, ESTELLE, DUPONT, ALBERT, etc.

DUPONT.

Courage! mes amis, courage!

(La nuit est venue. Des flambeaux circulent de tous côtés; des barques descendent la rivière : la confusion est générale.)

NOÉMI.

A peine réunis, voudrais-tu nous séparer, grand Dieu?

DES FEMMES, *de l'autre côté.*

Les voilà, les voilà!

ALBERT, *revenant.*

Oui, on a sauvé Doucet.

DUPONT.

Qu'on le transporte dans la cabane du pêcheur.

(Dupont sort par la droite.)

NOÉMI.

Et Gustave! Albert... Estelle... ne le voyez-vous pas?

BERNADILLE *sur une pointe de rocher.*

Voilà monsieur Gustave aussi.

NOÉMI.

Que le ciel soit loué !

BERNADILLE.

On dirait comm'ça qu'il porte queuqu'chose... tiens!... il entre cheux nous par le jardin... voyons voir un peu. *(Elle court chez elle.)*

( Mouvement général de curiosité. On se porte vers la droite.)

DUPONT, *à la cantonnade.*

Allez, courez! voyez s'il est possible de le rappeler à la vie.

NOÉMI, *courant au-devant de son père.*

De qui parlez-vous, mon père ?

DUPONT.

Que l'on avertisse le Procureur du Roi. Peut-être parviendrons-nous à découvrir le coupable.

ALBERT.

Le coupable ?...

## SCÈNE XVI.

ESTELLE, ALBERT, NOÉMI, DUPONT, GUSTAVE, puis MICHEL.

GUSTAVE, *sortant de la cabane de Michel*

Hélas! on n'en saurait douter, l'âge de ce malheureux enfant... la précaution barbare que l'on a prise pour qu'il ne pût échapper à son sort...

DUPONT.

Tout annonce le crime le plus affreux qui ait jamais

souillé nos montagnes. Hier encore, je m'applaudissais de voir notre pays à l'abri de pareilles horreurs, et au même moment, presque sous nos yeux, une mère a été assez cruelle....

NOÉMI.

Une mère! oh! c'est impossible.

DUPONT.

N'importe!.. quelque soit le coupable, il sera poursuivi. Le ciel ne permettra pas qu'il demeure inconnu, et j'appellerai sur sa tête criminelle la vengeance des lois.

MICHEL *sort de la cabane en se tordant les bras.*

Bonté divine! pourquoi n'ai-je t'y pas resté au fond de l'eau? j'n'aurions pas été témoin d'un pareil spectacle.

DUPONT.

L'aurais-tu reconnu?

MICHEL.

Oui, non... oh! mon dieu! queu malheur!

GUSTAVE.

Tu l'as reconnu. Je le vois.

DUPONT.

Pourquoi ce trouble?

ALBERT.

Explique-toi.

DUPONT.

Quelle est sa famille?

GUSTAVE.

Son nom?

MICHEL.

Je n'pouvons pas vous l'dire. (*Bas à Gustave.*) Éloignez Mam'zelle Noémi.

DUPONT, *qui entend.*

Ma fille!...

NOÉMI, *troublée.*

Moi!...

ALBERT.

Pour quelle raison?

MICHEL.

Non... non... Mam'zelle, c'est pas par rapport à ça.

NOÉMI.

Sa paleur, son effroi!... Dieu!... quel soupçon!... (*Elle s'élance vers la cabane.*)

MICHEL.

N'approchez pas.... retenez-la... retenez-la.

NOÉMI.

Je veux le voir.

(Elle se débat, échappe à Michel, entre dans la cabane, pousse un cri d'horreur : *Mon fils*!!! et revient tomber sans connaissance au milieu du théâtre.)

TOUS LES SPECTATEURS.

Son fils!...

GUSTAVE.

Qu'ai-je entendu?...

DUPONT.

Malheureux!

NOÉMI.

Je me meurs!

(Tableau de désolation. La toile tombe.)

FIN DU DEUXIÈME ACTE.

# Acte Troisième.

Le théâtre représente la salle du Jury. Elle est simple, sans autre ornement qu'une copie du tableau de Prudhon, représentant le Crime poursuivi par la Justice. A gauche, une porte qui conduit à la salle où se tient la Cour d'Assises. A droite, la chambre des témoins. Au fond, deux portes, dont l'une descend dans les cachots; l'autre conduit au dehors. Au milieu de la salle, une grande table ronde, couverte d'un tapis vert. Douze siéges sous la table.

## SCÈNE PREMIÈRE.

UN HUISSIER, GROGNARD.

L'Huissier entre par la porte qui communique à l'intérieur. Il introduit Grognard, vêtu en vétéran et armé d'un briquet.)

L'HUISSIER.

Voici la salle des Jurés, de ce côté la chambre des témoins, de l'autre la Cour d'assises, et là un petit escalier qui conduit aux prisons. Vous ne laisserez entrer personne sans carte. (*L'huissier sort*).

GROGNARD.

C'te farce! y ne me dit pas seulement de quelle couleur elles sont les cartes... Avec ça, s'il y a quelque chose d'écrit dessus, je m'en défends moi, vû que j'ai toujours oublié d'apprendre à lire. Ça me semble drôle tout de même de rentrer en apprentissage, après 27 ans de service. Je suis presque fâché que mon colonel m'ait fait recevoir dans les vétérans. Ce n'est pas l'embarras, il a cru me

rendre service. Me v'là d'puis un mois à Perpignan. J'vous demande un peu quel diable d'métier y me font faire là ? J'aimerais mieux monter sur la brèche ou me trouver au vis-à-vis d'une batterie de canon que d'assister à la déconfiture d'un chrétien qui ne peut pas se défendre. Avec ça que je ne sais pas de quoi qu'il s'agit. A l'armée c'était tout différent. Avant la bataille, le général nous faisait un petit avertisement en manière d'discours, pour nous apprendre à qui que nous avions affaire. Chaque pays, chaque mode, faut croire que ça ne me regarde pas. Paix, Grognard. Assez causé.

## SCÈNE II.

### ALBERT, GROGNARD.

#### ALBERT.

*(Il est en costume d'avocat; entre vivement par la porte du tribunal, vient s'asseoir à la table des Jurés, étale des papiers et prend des notes. Il paraît très-occupé, et parle en écrivant.)*

Oui, ce crime est invraisemblable.

#### GROGNARD, *à part.*

Qu'est-ce qu'il parle de crime, celui-là ?

#### ALBERT.

Je le soutiens, je le prouve. *( il écrit )* Quelle probabilité ? quels motifs ? dans quel intérêt ? je n'en vois point, dès lors la condamnation est impossible.

#### GROGNARD, *à part.*

Y paraît que c'est du sérieux.

#### ALBERT.

Intéressante victime !... Jamais tu ne me fus plus chère ! je comprends aujourd'hui seulement tout ce que la noble

profession que j'exerce a de grand, de sublime ! jamais je n'ai mieux apprécié l'importance de mon ministère ! je puiserai des inspirations dans ta vie modeste... dans tes nombreux bienfaits... La voix des malheureux que tu as secourus, viendra s'unir à ma voix ; je ferai passer ma conviction dans l'âme de tes juges. Oui, Noémi, je te sauverai.

GROGNARD, *à part.*

Noémi ! je connais ce nom là.

ALBERT.

C'est moi, ton ami, ton frère, qui te remettrai dans les bras de ta famille éplorée.

GROGNARD, *à part.*

Il me semble que j'ai vu ce cadet-là quelque part. Par exemple, il n'avait pas le même uniforme.

## SCÈNE III.

ALBERT, GUSTAVE, GROGNARD *au fond.*

GUSTAVE, *entrant par la droite et dans la plus grande agitation.*

Je vous cherchais, mon ami ; mon inquiétude est au comble.

GROGNARD, *à part*

Tiens ! v'là mon colonel.

GUSTAVE.

Je sors de chez les juges, tous m'ont paru frappés d'une prévention qu'il sera peut-être impossible de détruire. Ah ! s'ils avaient lu comme moi dans cette âme naïve et pure, s'ils savaient tout ce qu'elle renferme de délicatesse et d'honneur !... Albert... sauvez mon épouse... Deman-

dez-moi ma vie, mais rendez-moi cet ange de candeur et d'innocence. Qu'ai-je à faire sans elle de tant de biens et d'honneur conquis pour elle ? cette soif de gloire, ce sang versé... c'était pour elle ! pour elle seule ! et lorsqu'après deux années de douleurs, de misères, je revois ma patrie, c'est pour trouver dans les fers, et sous la prévention d'un crime capital, une femme digne de l'admiration et des respects de l'univers entier. Ah ! ce coup affreux est au-dessus de mon courage, il a brisé mon âme.

ALBERT.

Calmez-vous, Gustave. Le ministère public a dû se montrer sévère pour un crime devenu trop fréquent ; mais depuis plus d'un mois que cette malheureuse affaire occupe tous les esprits, pas un témoin à charge ne s'est présenté. Déjà cette présomption est favorable à Noémi. Les débats qui vont s'ouvrir éclaireront la conscience des Jurés. Je les connais, tous sont honnêtes et incapables de céder à aucune influence étrangère. M. St-Albin, un de mes bons amis, en faisait partie ; il est absent et j'en suis vivement affligé. C'est un homme de bien, et je comptais beaucoup sur son énergie. Mais ce n'est là qu'une chance de moins et il nous en reste beaucoup d'autres. L'estime universelle dont M. Dupont jouit à juste titre, les principes d'honneur qui l'animent et qui ont dirigé sa vie tout entière, l'éducation qu'il a donnée à ses enfans, tous ces motifs militeront, je l'espère, en faveur de l'intéressante accusée.

GUSTAVE.

Pourquoi cette justice, si prompte à accueillir la prévention d'un crime, ne s'est-elle pas appesantie d'abord sur le vrai coupable ? c'est moi qu'elle devait atteindre et frapper, ma faible complice ne méritait qu'indulgence et pardon.

ALBERT.

Sans doute elle obtiendra l'une et l'autre.

GUSTAVE.

Dites-moi, Albert; qui m'empêche de me présenter au tribunal, et d'y plaider moi-même, en m'accusant, la cause de mon épouse?

ALBERT.

Malheureusement, mon ami, la véritable question, celle qui intéresse le ministère public et la morale, ne consiste point à décider si votre mariage est plus ou moins régulier, ce n'est là qu'un débat de famille. Il s'agit ici de savoir qui a donné la mort à votre enfant.

GUSTAVE.

Oh! tout mon cœur se soulève d'indignation quand je pense qu'on ose accuser d'un tel crime ma Noémi, la compagne estimable que j'ai associée à mon nom, à toute mon existence!... Des êtres vils, dégradés, indignes du nom de mère, ont pu porter le mépris du premier sentiment de la nature jusqu'à donner la mort à l'enfant nourri dans leur sein... Mais Noémi, placée dans une classe honorable, élevée dans les meilleurs principes, Noémi honnête et pieuse... coupable d'infanticide!... Non... J'en atteste le ciel et l'honneur... Elle est innocente, mon cœur que j'interroge, me dit qu'elle n'a pas un seul instant démérité mon estime, et je le crois. Il ne m'a jamais trompé.

(On frappe à la porte du fond, à gauche, qui donne dans l'escalier des prisons.)

BRIGITTE, *en dehors.*

Ouvrez.

## SCÈNE IV.

ALBERT, BRIGITTE, GROGNARD, *au fond.*

GROGNARD.

Votre carte, s'il vous plaît. (*Brigitte la montre*). Suffit.

GUSTAVE.

C'est la tante de Noémi !

ALBERT.

Comme elle paraît agitée !

BRIGITTE.

Vous voilà, Messieurs. Je voudrais avoir votre avis sur un point de la plus haute importance. Mais, ne peut-on obtenir que ce soldat reste en dehors pendant quelque temps ?

GUSTAVE.

Sans doute. Laisse-nous, Grognard, on te rappellera.

GROGNARD.

Oui, Colonel. (*Il sort*).

## SCÈNE V.

### ALBERT, BRIGITTE, GUSTAVE.

BRIGITTE.

Je viens de voir Noémi. Prête à monter au tribunal et à paraître devant la Cour, elle conserve une fermeté qui m'étonne. Il est un point sur lequel elle insiste avec une énergie extraordinaire. Et c'est là-dessus, M. Albert, que je désirais vous consulter.

ALBERT.

Parlez, Madame ?

BRIGITTE.

Elle m'a juré, par l'ombre de sa mère, qu'en déposant son enfant à la porte de l'Abbaye, elle avait placé près du berceau, sur le banc, un billet dans lequel, après avoir invoqué pour cette innocente créature, les soins hospitaliers que notre maison doit aux malheureux qui les réclament, elle m'adressait particulièrement une prière dont les expressions ne pouvaient me laisser le moindre doute.

ALBERT.

Ceci me semble résoudre la question tout entière. Si ce billet est arrivé à sa destination, la prévention du crime disparaît, du moins je le pense.

GUSTAVE.

Déjà plusieurs fois Noémi m'a raconté cette circonstance, mais malheureusement les preuves nous manquent, notre bonne tante n'a rien reçu.

ALBERT.

Rien ?

BRIGITTE.

Rien.

ALBERT, *après un moment de silence.*

Attendez, j'entrevois un moyen.

GUSTAVE.

De sauver Noémi ?

ALBERT.

Je l'espère.

BRIGITTE.

Oh ! monsieur Albert, Dieu seul pourra reconnaître un si grand bienfait.

ALBERT.

Sœur Brigitte, en votre âme et conscience, vous croyez que Noémi a réellement écrit le billet dont il s'agit ?

BRIGITTE.

Oui, je le crois.

ALBERT.

Qu'elle l'a effectivement déposé sur le banc près du berceau de son fils ?

BRIGITTE.

Je n'en doute pas.

GUSTAVE.

Elle l'affirme trop positivement pour qu'il soit possible...

ALBERT.

Et vous êtes-vous expliqué comment cet écrit n'est point parvenu à sa destination ?

BRIGITTE.

Tout naturellement. D'après la déclaration de Noémi, c'était à la chûte du jour ; elle a sonné doucement, elle était tremblante, et je le conçois !... elle avait tout à craindre. La portière est fort âgée, et passé une certaine heure, elle n'ouvre plus sans être assistée du jardinier. Celui-ci avait entendu sonner, et c'est lui qui est venu prévenir la sœur ; ils ont ouvert la porte, mais ils n'ont vu personne et sont rentrés sans qu'aucun bruit les ait avertis de la présence de l'enfant. Le billet est donc demeuré jusqu'au lendemain à la place où ma nièce l'avait mis. Il aura été pris sans doute par un voyageur, un pâtre, n'importe.

ALBERT.

D'après l'intime conviction où je vous vois, craindriez-vous d'affirmer que votre nièce a écrit ce billet ?

BRIGITTE.

Non, certes, je n'hésiterais pas.

ALBERT.

Hé bien ! je crois que cette déclaration positive peut lui sauver la vie. Etes-vous décidée à la faire ?

BRIGITTE.

Oui.

GUSTAVE.

Ah ! ma bonne tante !

ALBERT.

Je vais prier le juge instructeur de recevoir votre déposition.

GUSTAVE.

Allez vîte, mon ami. (*Il sort par la gauche*).

## SCÈNE VI.

### GUSTAVE, BRIGITTE.

#### BRIGITTE.

Dites-moi, monsieur Gustave, n'est-ce pas un mensonge que je vais proférer?

#### GUSTAVE.

Ce qui est une vérité pour la conscience ne peut être considéré comme un mensonge. Les juges eux-mêmes seront heureux de voir votre nièce échapper à la rigueur de la loi. Ils vous croiront, ou, s'ils doutent de votre véracité, ils applaudiront intérieurement à la pureté de vos intentions.

#### BRIGITTE.

A la bonne heure. En effet, le résultat est d'une telle importance qu'il n'est pas permis d'hésiter.

#### GUSTAVE.

Voici M. Dupont, je vous quitte.

#### BRIGITTE.

Pour quelle raison?

#### GUSTAVE.

Par respect pour sa douleur, je dois éviter sa présence. Sans doute il me maudit... hélas! je l'ai frappé dans ce qu'il a de plus cher au monde!

#### BRIGITTE.

Demeurez. Il est trop malheureux pour ne pas s'entourer de tous les êtres qui peuvent lui offrir des consolations.

## SCÈNE VII.

### DUPONT, BRIGITTE, GUSTAVE.

#### BRIGITTE.

Venez, mon frère, venez partager notre espoir. Avez-vous vu M. Albert?

DUPONT.

Je le quitte à l'instant; il m'a tout dit.

BRIGITTE.

Nous la sauverons. J'ai la ferme conviction de son innocence.

DUPONT.

Moi aussi, ma sœur, vous connaissez mon caractère inflexible, vous savez que nulle considération humaine ne saurait me faire dévier. Le calme de Noémi annonce une conscience exempte de reproches. Je sais lire dans son âme, et il lui serait impossible, je crois, de m'en dérober les mouvemens. Elle est innocente, tout me l'assure, et je ne crains pas de l'affirmer.

BRIGITTE.

J'aime à vous entendre parler ainsi, mon frère; vous me donnez du courage.

DUPONT.

C'est surtout son attitude, son maintien, le son de sa voix qui me frappent. Elle ne profère pas une plainte, ne verse pas une larme, seulement sa fierté s'indigne que l'on ait pu la soupçonner coupable d'un crime aussi monstrueux. Elle s'en indigne au point de négliger le soin de sa défense, si elle le pouvait sans compromettre l'honneur de sa famille. Il m'a fallu me jeter à ses pieds, les arroser de mes larmes pour la faire renoncer à ce cruel dessein... Non, ma sœur, non, elle n'a point commis le crime qu'on lui impute. Si je croyais le contraire, je mourrais de douleur et de honte, mais je ne dirais pas un mot qui pût retarder ou adoucir le châtiment terrible qu'elle aurait mérité. Je n'ai jamais su composer avec l'honneur.

GUSTAVE.

Le juge s'avance.

DUPONT.

Courage, ma sœur.

## SCÈNE VIII.

GUSTAVE, ALBERT, LE JUGE, BRIGITTE, DUPONT.

LE JUGE.

Maître Albert assure, Madame, que vous avez une révélation très-importante à faire à la justice.

BRIGITTE.

Il est vrai, Monsieur.

LE JUGE.

Je suis prêt à vous entendre, et je serai bien heureux si ce que vous allez me dire peut rendre la paix à une famille qui, jusqu'à ce fatal événement, avait joui de l'estime générale.

DUPONT.

Croyez, Monsieur, qu'elle n'a jamais cessé de la mériter.

LE JUGE.

Je le désire. Votre nom?

BRIGITTE.

Brigitte Dupont.

LE JUGE.

Brigitte Dupont, vous jurez devant Dieu de dire la vérité, toute la vérité, rien que la vérité?

BRIGITTE, *tremblante.*

Je le jure.

LE JUGE.

Quelles qu'en soient les conséquences vous le devez à votre pays, à la justice, à vous même et à Dieu, dont vous venez d'invoquer le nom. Prenez le temps qui vous sera nécessaire pour répondre, mais n'oubliez pas que si le mensonge

vient souiller vos lèvres, vous en répondrez devant les hommes et devant la divinité.

BRIGITTE.

Pardonnez à mon émotion. (*Elle se laisse aller sur un siége.*)

LE JUGE.

Elle est bien naturelle.

BRIGITTE.

Votre sévérité m'impose et me trouble.

LE JUGE.

Remettez-vous.

BRIGITTE, *après une courte pause.*

Maintenant je suis prête à répondre.

LE JUGE.

Vous n'agissez d'après les promesses ni les menaces de qui que ce soit?

BRIGITTE.

Non, Monsieur.

LE JUGE.

Vous n'êtes influencée par aucun sentiment d'affection ni de haîne?

BRIGITTE.

Aucun.

LE JUGE.

Cependant vous êtez parente de l'accusée?

BRIGITTE.

Je suis sa tante; mais cette considération est nulle aux yeux de ma conscience.

LE JUGE.

Noémi Dupont vous avait-elle confié son état?

BRIGITTE.

Jamais.

LE JUGE.

Vous ignoriez donc la naissance de son enfant?

BRIGITTE.

Absolument.

LE JUGE.

Connaissiez-vous son projet de voyage?

BRIGITTE.

Pas précisément. La veille de l'événement fatal, c'était le 8 juillet, jour de Sainte-Élisabeth, patronne de l'abbaye, ma nièce avait reçu une lettre dont les détails affligeans l'avaient mise au désespoir, elle me l'a communiquée. Pressée de questions et cédant à mes tendres instances, la pauvre enfant allait sans doute m'avouer son secret, quand l'arrivée de son père l'en empêcha.

LE JUGE.

Ainsi vous ne saviez pas qu'elle dût quitter la France?

BRIGITTE.

Pardon. Je n'ai pas su l'époque fixée pour son départ, mais il est bien vrai que, dans cette même conversation, elle m'a dit et à plusieurs reprises qu'elle ne pouvait se dispenser d'aller rejoindre le colonel Gustave.

LE JUGE.

Elle assure que ce fut ce même jour, vers neuf heures du soir, qu'elle alla déposer le berceau de son fils à la porte de l'Abbaye.

BRIGITTE.

Je le crois.

LE JUGE.

Et qu'un écrit de sa main recommandait cette innocente créature à vos soins particuliers.

BRIGITTE, *après un silence.*

Noémi est incapable de mentir.

LE JUGE.

Avez-vous ce billet?

BRIGITTE.

Non... Monsieur.

LE JUGE.

Cependant vous l'avez reçu?

BRIGITTE.

Monsieur...

DUPONT.

He bien! ma sœur...

LE JUGE.

Vous hésitez? Songez que vous êtes devant Dieu, et que vous lui avez juré de dire la vérité.

GUSTAVE, *bas à Brigitte.*

Sa vie et la nôtre en dépendent...

ALBERT, *de même.*

Courage.

DUPONT.

He bien! ma sœur, qui vous empêche de répéter ce que vous avez dit à Albert?

LE JUGE.

Avez-vous reçu ce billet. Répondez?

TOUS.

Répondez!...

BRIGITTE, *balbutiant à voix basse.*

Non. (*Elle tombe à genoux.*) Pardonne-moi, Noémi, il m'est impossible de mentir à Dieu.

DUPONT, *accablé.*

Ah! ma sœur!...

LE JUGE.

Je le dis à regret: votre nièce reste toujours sous le poids de l'accusation. Vous n'avez rien à ajouter?

BRIGITTE.

Hélas! non. (*Le juge s'éloigne.*)

## SCÈNE IX.

ALBERT, GUSTAVE, LE JUGE, GROGNARD, BRIGITTE, DUPONT.

GROGNARD, *rentre par la petite porte du fond. Le juge, qui allait sortir, s'arrête.*

Pardon, excuse, Monsieur l'officier, j'aurais deux mots à vous dire. J' sais ben qu'il n'est pas permis d'écouter z'aux portes. Quoique ça, je ne m'en repens pas, puisque j'ai appris des circonstances touchant mon colonel, que v'là. Sans vous commander, auriez-vous celui de m'écouter un petit quart d'heure, tout au plus ?

LE JUGE.

Je ne puis m'occuper à présent que du procés de Mlle Noémi Dupont.

GROGNARD.

Juste, mon officier, c'est ça ; je la connais, Mlle Noémi Dupont, vu que c'est moi qui lui ai remis la lettre de mon colonel qui a causé tout ce grabuge.

BRIGITTE.

Ah ! Monsieur, ne refusez pas d'entendre cet homme. Je vous le demande en grâce.

DUPONT.

Cédez à nos instances, Monsieur. Il se pourrait en effet...

LE JUGE.

Parlez donc, et surtout soyez bref.

GROGNARD.

Pour ce qui est de ça, voyez-vous, je n'en répondrais pas, vu que je ne sais pas aussi bien manier la parole que

mon fusil. Au régiment, j'étais t'un des forts; pas vrai, Colonel? C'est égal, je vas tâcher.

LE JUGE.

Approchez-vous.

GROGNARD.

Ne faites pas attention. (*Il quitte le fond et vient en scène.*) Il y aura après demain six semaines à la chute du jour, j'étais, comme qui dirait, en faction à la porte du couvent des Hospitalières, où ce qu'une jeune et jolie sœur, qui a des yeux noirs, grands comme ça, mettait z'un appareil à ma blessure... Mais, pour à cette fin d'obtenir ce léger service, il m'avait fallu montrer ma feuille de route qui était dans mon sac. Hors du commandement, voyez-vous, il m'arrive souvent d'être distrait, c'est un défaut de nature. Quand ça fut fini, je dis grand merci à la petite sœur. Elle rentre au couvent, et moi je continue ma route pour Mont-Louis avec des chasseurs, à qui que je servais de guide pour le quart d'heure.

LE JUGE.

Mais je ne vois pas...

GROGNARD.

Un peu de patience, mon officier, un peu de patience; v'là que j'arrive. Nous n'étions guère qu'à cent pas du couvent, quand il me revint dans la tête que j'avais oublié de ramasser un mauvais parchemin, qui me sert comme qui dirait de portefeuille, et où ce que j'enveloppe ordinairement mes papiers. C'était là dedans que j'avais mis la lettre de mon colonel avec celles de ma particulière... Donc que je retourne sur mes pas, je retrouve mon parchemin derrière le banc, et naturellement vous savez, les militaires ça ne laisse rien traîner. Je ramasse tout ce que je trouve sans examiner si c'est à moi ou non, vu d'abord qu'y faisait presque nuit, et puis que je ne sais pas encore lire dans l'écriture.

#### BRIGITTE.

Quel espoir ! auriez-vous la bonté ?

#### GROGNARD.

Certainement, ma chère dame.

*Il donne à Brigitte un mauvais morceau de parchemin très-sale, en forme de portefeuille et lié par un petit cordon. Elle étale les papiers sur la table et chacun les parcourt. Grognard continue).*

Le voilà, ce portefeuille. Je ne l'ai pas ouvert depuis, je n'avais pas besoin de mes papiers pour ma retraite ; pas vrai, Colonel ? Voyez, lisez. Ça me ferait z'un sensible plaisir, si par hasard vous trouviez là-dedans la lettre de mam'zelle Noémi, et si ça pouvait lui sauver la vie, je serais charmé de lui rendre ce petit service-là.

#### BRIGITTE, *développant un papier plié.*

La voilà, cette lettre !... Lisez, mon frère.

#### DUPONT, *prend et lit.*

« Une jeune mère, bien malheureuse, forcée par des « circonstances cruelles de quitter son pays, confie pour « quelques mois, son enfant à la bienfaisante sollicitude « des sœurs hospitalières de l'Abbaye Saint-Martin du Ca- « nigou. Elle supplie particulièrement sœur Brigitte, dont « elle connaît l'excellent cœur et la piété, de lui donner « tous ses soins. Cette instante prière, faite au nom de la « charité chrétienne, ne sera point repoussée par les filles « du Seigneur. Dieu les récompensera ».

#### BRIGITTE.

C'est bien l'écrit dont elle nous a parlé.

#### DUPONT.

Il prouve jusqu'à l'évidence, que ma fille n'a jamais eu la criminelle pensée qu'on lui suppose.

#### ALBERT.

Confiez-moi cet écrit, je vais le mettre sous les yeux du Président.

#### L'HUISSIER, *annonçant.*

La Cour, Messieurs !

LE JUGE.

L'audience va commencer. Courage ! tenez-vous dans la chambre des témoins. (*à Grognard*). Ne laissez plus entrer personne dans cette salle.

GROGNARD.

Suffit, mon officier.

(Le juge rentre dans la salle du Tribunal avec Albert. Brigitte se jette dans les bras de son frère et de Gustave).

BRIGITTE.

Nous la sauverons, mon frère, nous la sauverons !

( Ils sortent en se tenant embrassés ).

## SCÈNE X.

GROGNARD.

( Il est resté immobile, et suit des yeux Brigitte et son frère. Il tire son mouchoir et essuie des larmes ).

Hé bien, Grognard, mon ami, qu'est-ce que c'est donc que ça ? je crois que vous pleurez ! — Hé bien, quand je pleurerais, y m' semble qu' ça n'est pas défendu. Fi donc ! des larmes ! c'est indigne d'un grenadier. — Qui est-ce qui a dit ça ?... il en a menti. Si un vieux soldat s'honore sur le champ de bataille par le courage et le sang-froid, sa moustache n'est jamais plus belle que quand elle est mouillée par les larmes qu'il répand sur les malheurs d'autrui.

## SCÈNE XI.

L'HUISSIER, GROGNARD, MICHEL, BERNADILLE.

L'HUISSIER.

( Il entre par la gauche, va ouvrir la porte de la chambre des témoins, et appèle. )

Antoine Michel, pêcheur à Valmaya.

GROGNARD.

Antoine Michel.

BERNADILLE, *sortant*.

Le v'là, Monsieur.

GROGNARD.

Mais, ma p'tite mère, vous n'êtes pas Antoine Michel, vous.

MICHEL.

V'là qu' me v'là, Monsieur.

L'HUISSIER.

C'est Michel seul que la Cour demande.

BERNADILLE, *à Michel*.

Tant pis, tu vas dire quelque bêtise.

MICHEL.

N'aie donc pas peur. Est-ce que je n'l'aime pas autant que toi, Mam'zelle Noémi? (*Il entre dans la salle du tribunal*).

BERNADILLE, *à Grognard qui s'apprête à fermer la porte derrière Michel*.

Oh! j'vous en prie, Monsieur le soldat, n'fermez pas la porte, j'voudrais entendre c'que dira not' homme.

GROGNARD.

La consigne défend que personne reste dans cette salle.

BERNADILLE.

J'vous demande pas de rester, puisque ça n'est pas dans la consigne, j'm'en vais. Mais en laissant tant seulement les deux portes entrebaillées, j'entendrais tout de même, et c'est tout c'que j'voulons.

GROGNARD.

A la bonne heure, la petite mère. Au fait la consigne ne parle pas des portes. Allons, tenez-vous là en dehors.

BERNADILLE.

Merci, Monsieur l'soldat. Il est aimable tout plein.

C'est bon j'aurai plus peur des moustaches. On disait que c'était si méchant. ( *Elle se tient à droite sur le seuil de la porte entre-ouverte.*

GROGNARD, *la contrefaisant et la regardant avec plaisir.*

Elle est ben gentille tout d'même ! joli petit camarade de chambrée.

MICHEL, *en dehors à gauche et assez haut pour être entendu.*

Oui, Monsieur le Président, c'est cheux nous qu'il est venu au monde.... ( *Ici, le Président est censé interroger Michel.* ) Madame Dupont était présente, ainsi qu'ma femme.

BERNADILLE, *prête l'oreille, elle approuve ou improuve selon la réponse que fait Michel.*

C'est vrai ça.

MICHEL.

Je ne peux pas vous dire ça, par exemple, j'en savons rien.

BERNADILLE.

L'imbécille !

MICHEL

Oui, Monsieur le Président, j'ons reporté l'enfant, j'lons remis en mains propres, à Mlle. Noémi, à qui qu'ça a fait une peur terrible, parce que M. son père arrivait précisément à ce moment-là.

BERNADILLE.

Qui est-ce qui lui demande tout ça ?

MICHEL.

Pardon, excuse, Monsieur l'Président, voulez-vous recommencer. Je ne comprends pas bien. ( *Ici le Président est censé interroger Michel* ). Non, c'est pas ça qu'jons voulu dire. Vous vous trompez.

BERNADILLE.

Allons, v'là qu'il donne un démenti au président, à présent ! est-il Dieu possible ?

MICHEL.

Oh! pour ce qui est d'ça, c'est sûr et certain qu'elle partait sans moi, all' s'embarquait le soir même pour aller ben loin, ben loin, dans c'pays où c'qui fait si froid!.. Plaît-il?.... J'crois qu'c'est ça.

BERNADILLE.

Bavard! queu nécessité d'aller raconter tout ça? puisqu'il n'y a que lui qui le savait?

MICHEL.

Non, Monsieur le Président. All' n'a pas voulu dire où c'qu'all' l'avait mis, même ça m'a paru singulier qu'elle en fasse un mystère à son père nourricier.

BERNADILLE.

Oh! mon Dieu! ça va faire tort à Mamselle.

MICHEL.

Ce qu'all' m'a dit? Sois tranquille, il est ben où c'qu'il est, il n'a besoin de rien.

BERNADILLE.

C'est donc le malin esprit qui le pousse?

MICHEL, *répondant aux questions du président.*

Oui, M. le Président. — Non, M. le Président. — Oui, M. le Président... Serviteur.

(*Il rentre, et traverse la chambre.*)

L'HUISSIER, *entre et appelle.*

La femme Michel!

BERNADILLE, *s'avance.*

Me v'là. (*En passant près de Michel*). T'as fais qu'euqu'chose de beau va! malheureux! tu seras peut-être cause que Mamselle sera condamnée.

MICHEL.

Ah! mon Dieu! pas possible.

L'Huissier ferme la porte, quand Bernadille est entrée dans la salle du Tribunal. Grognard reconduit Michel dans la chambre des témoins; mais celui-ci se retourne, et il engage la scène suivante, en restant sur le seuil.)

## SCÈNE XII.

### GROGNARD, MICHEL.

MICHEL.

Quest-ce qu'all' dit donc, not' femme? Y m'semble pourtant qu' j'ons répondu...

GROGNARD.

Mal.

MICHEL.

Bah?

GROGNARD.

Y gnia pas de bah! J'vous dis, camarade qu' vous avez mal répondu. Y fallait répondre comme à l'exercice : une, deux, oui, non. Au lieu de ça vous avez fait long feu, et ça ne vaut pas le diable.

MICHEL.

Vous croyez?

GROGNARD.

Je ne serais pas étonné que votre déposition fasse le plus grand tort à cette pauvre petite femme qu'est là.... sur le banc des accusés.

MICHEL.

Ah! mon Dieu! et moi, que j'donnerais ma vie pour elle.

GROGNARD.

Voyez-vous, camarade, y n'faut pas s'enfoncer comme ça z'avec les supérieurs, y sont plus malins qu'nous, y nous font jaser, puis y nous rattrapent au demi cercle, et puis on vous met à la salle de discipline.... en prison, j'sais ça par cœur, moi.

MICHEL.

Ah ben! oui, mais j'vas retourner pour leux dire qu'ils ont mal compris, que ce n'est pas ce que j'ons voulu dire.

##### GROGNARD.

Ça ne se fait pas comme ça. Y gnia pas moyen de rentrer à moins qu'on ne vous rappelle.

##### MICHEL.

Ça n'est pas juste. J'voulons absolument voir le président. Laissez-moi, monsieur le soldat, je vous en prie, soyez bon enfant.

##### GROGNARD.

Y gnia pas de bon enfant qui tienne, vous ne passerez pas.

##### MICHEL.

J'vas crier, jarni! Monsieur l'Président!

##### GROGNARD.

Ça m'est égal.

## SCÈNE XIII.

### L'HUISSIER, GROGNARD, MICHEL.

##### L'HUISSIER.

Messieurs les Jurés. Faites sortir. Fermez les portes et tenez-vous en dehors.

##### GROGNARD *à Michel*.

Vous entendez! (*Il pousse Michel dehors, puis se retire au fond.*)

(Les douze Jurés entrent par la gauche et se rangent autour de la table. Le chef des Jurés fait face au public. Tout le monde s'assied. L'Huissier sort.)

## SCÈNE XIV.

### LE PRÉSIDENT, ONZE JURÉS.

##### LE PRÉSIDENT, *tenant un papier*.

Messieurs, je vais vous donner lecture de l'instruction.

(Il lit).

« La loi ne demande pas compte aux jurés, des moyens
« par lesquels ils se sont convaincus. Leur mission n'a pour
« objet, ni la poursuite, ni la punition des délits ; ils ne
« sont appelés que pour décider si l'accusé est ou non cou-
« pable du crime qu'on lui impute ».

Messieurs, vous avez à prononcer sur l'accusation d'infanticide portée contre Noémi Dupont. Vous avez entendu la déclaration des témoins, les conclusions du ministère public et le résumé de M. le président ; vous avez à prononcer sur un délit, dont la répression est du plus grand intérêt pour la société. N'oubliez pas, Messieurs, que la fonction de juré étant l'une des plus importantes que puisse remplir un citoyen, celui qui est revêtu d'un tel honneur, doit être impassible comme la loi. (*S'adressant au premier juré à sa droite*). L'accusée est-elle coupable d'avoir commis le crime avec toutes les circonstances comprises dans la position des questions ?

1ᵉʳ JURÉ.

Oui, l'accusée est coupable.

2ᵉ JURÉ.

Oui, l'accusée est coupable.

3ᵉ JURÉ.

Oui, l'accusée est coupable.

4ᵉ JURÉ.

Oui, l'accusée est coupable.

5ᵉ JURÉ.

Non, l'accusée n'est pas coupable. Je la connais, et je soutiens qu'elle est incapable d'une pareille action.

LE PRÉSIDENT.

Monsieur, nous sommes ici pour prononcer, et non pas pour entendre une nouvelle plaidoirie.

5ᵉ JURÉ.

C'est fort bien, mais ma conscience me défend de me

charger légèrement de la mort de qui que ce soit. Avant tout je veux le repos de ma conscience.

LE PRÉSIDENT.

La loi ne vous consulte que sur l'existence du crime, vous devez ignorer la peine. C'est la Cour seule qui doit en connaître et l'appliquer.

5ᵉ JURÉ.

On accuse une femme timide, honnête, et qui appartient à l'une des familles les plus considérées du département, d'avoir commis un crime épouvantable qui emporte la peine capitale, et vous ne voulez pas que j'empêche mes collègues de commettre, en la condamnant, un crime légal, plus horrible mille fois que celui que l'on veut punir !... C'est là le premier des devoirs que m'impose ma conscience, et je le remplirai.

LE PRÉSIDENT.

Je ne puis m'empêcher de vous faire observer que votre indulgence est tout-à-fait préjudiciable à la morale publique.

5ᵉ JURÉ.

Il vaut mieux pécher par trop d'indulgence, que par excès de sévérité. D'ailleurs, il ne s'agit pas ici d'indulgence, mais de la vérité appuyée sur des faits. On vous a prouvé que Noémi Dupont avait écrit à sa tante, et cependant, ce billet n'est point arrivé à sa destination. C'est un militaire qui l'a emporté sans le savoir.

LE PRÉSIDENT.

Du moins, il le dit.

5ᵉ JURÉ.

Le fait est naturel, vraisemblable. Eh bien, si la lettre a été prise par un voyageur... le berceau a pu être de même enlevé par un autre voyageur. Je ne m'explique pas comment cela s'est fait, mais cela est possible, dès-lors, je dois m'abstenir de prononcer. Dans le doute, je dis : non, l'accusée n'est pas coupable.

6ᵉ JURÉ.

Oui, l'accusée est coupable.

7ᵉ JURÉ.

Non, l'accusée n'est pas coupable.

8ᵉ JURÉ.

Non, l'accusée n'est pas coupable.

LE 9ᵉ JURÉ.

Non, l'accusée n'est pas coupable.

LE 10ᵉ JURÉ.

Oui, l'accusée est coupable.

LE 11ᵉ JURÉ.

Non, l'accusée n'est pas coupable.

LE PRÉSIDENT.

Oui, l'accusée est coupable. A la majorité de sept voix contre cinq, Noémi Dupont est déclarée coupable d'infanticide.

( Le Président se lève et passe le premier. Il porte la déclaration signée et rentre dans la salle où siége la Cour. Déjà dix des Jurés sont sortis, quand un grand bruit se fait entendre à la porte du fond. Les Jurés s'arrêtent et se groupent à l'entrée du tribunal. )

## SCÈNE XV.

LES MÊMES, St.-ALBIN, et successivement ALBERT, GUSTAVE, MICHEL, BERNADILLE, DUPONT, BRIGITTE et NOÉMI.

ST.-ALBIN *en dehors.*

Ouvrez, ouvrez, il le faut absolument.

GROGNARD, *de même.*

Ça m'est défendu.

ST.-ALBIN.

C'est pour une affaire très-pressée.... je me nomme St.-Albin.... d'ailleurs, je suis du jury.

GROGNAD.

Ah! c'est différent.

(*On ouvre*).

SAINT-ALBIN *entre en paraissant souffrir d'une jambe.*

Arrêtez! arrêtez!... un mot, Messieurs. Je quitte M. le président : il sait pourquoi j'ai manqué à la séance, et il a bien voulu accueillir mes excuses. Mais je me félicite aujourd'hui de l'obstacle qui m'a retenu, puisqu'il me met à même de vous fournir des éclaircissemens utiles à l'infortunée qu'une fatale erreur a conduite devant vous.

LES JURÉS.

Une erreur?..

ST.-ALBIN.

Oui, Messieurs, une erreur. (*Il s'assied.*) Comme vous pouvez le croire, l'affaire qui vous occupe s'est répandue dans tout le département; mais le bruit en est arrivé il y a deux jours seulement dans les montagnes où j'étais gisant sur un mauvais grabat. Une chute dangereuse que j'avais faite en chassant aux environs du Canigou me retenait depuis six semaines dans la cabane d'un pâtre. A cette nouvelle, je me suis fait transporter aussitôt à Perpignan où j'arrive à la minute. En rapprochant les dates, je me suis rappelé une circonstance frappante et qui me paraît décisive. Le huit juillet, vers sept heures du soir, j'avais blessé près de l'abbaye un aigle que j'ai tué un instant après. A mon premier coup de fusil, j'ai fort bien remarqué ainsi que mes compagnons qu'il laissait tomber dans le lac un objet assez gros que nous n'avons pu distinguer.

GROGNARD.

C'est vrai, je l'ai vu aussi moi.

TOUS.

Poursuivez.

ST.-ALBIN.

Cet objet, Messieurs, c'était, à n'en pas douter, le berceau de l'innocente créature dont la mort a failli coûter l'honneur et la vie à sa malheureuse mère.

TOUS.

Est-il possible?...

ST.-ALBIN.

Le père nourricier de l'enfant est-il ici?

BERNADILLE.

Oui, Monsieur, nous voici not' homme et moi.

ST.-ALBIN.

Comment était marqué le linge de votre nourrisson?

MICHEL.

D'un G, Monsieur.

ST.-ALBIN.

Avec quoi l'enfant était-il maintenu dans le berceau?..

BERNADILLE.

Avec un large ruban vert.

ST.-ALBIN *tirant de sa poche une des pattes de l'aigle.*

Eh bien, Messieurs, voilà une des serres de cet aigle. Elle est si violemment contractée qu'il m'a été impossible de l'ouvrir. Voyez, Messieurs, vous y trouverez cette marque et un morceau du ruban.

MICHEL et BERNADILLE *examinant la serre.*

C'est ça!... c'est ben ça!... all' est innocente.. M. Dupont! M. Dupont!... Mlle. Brigitte, M. Gustave!... venez vite!... vite!...

(Dupont, Brigitte et Gustave entrent.)

TOUS.

Votre fille est innocente!...

DUPONT.

Serait-il possible!...

5ᵉ JURÉ.

Dans notre ame et conscience nous l'affirmons tous.

LES JURÉS.

Tous !

BRIGITTE.

Ah! j'en mourrai de joie!....

ALBERT, *amenant Noémi qu'il est allé chercher dans la salle du Tribunal.*

Embrassez votre père!

DUPONT.

Embrasse ton époux!

GROGNARD.

C'est bèn heureux tout d'même.

BERNADILLE.

Mais j'ons eu fièrement peur.

FIN.

www.ingramcontent.com/pod-product-compliance
Lightning Source LLC
Chambersburg PA
CBHW071409220526
45469CB00004B/1225